ALBUM

PHOTOGRAPHIQUE

D'ARCHÉOLOGIE RELIGIEUSE.

ALBUM

PHOTOGRAPHIQUE

D'ARCHÉOLOGIE RELIGIEUSE

PUBLIÉ

PAR M. Hippolyte MALÈGUE

CONDUCTEUR DES PONTS ET CHAUSSÉES

Sous le patronage de Monseigneur DE MORLHON, Évêque du Puy, et d'après le vœu émis
par le CONGRÈS scientifique de France (XXII° Session).

TEXTE PAR M. AYMARD

ARCHIVISTE DÉPARTEMENTAL

Vice-président de la Société académique du Puy ; l'un des Secrétaires généraux du Congrès scientifique de France
(XXII° session) ; Inspecteur des monuments historiques ; Correspondant des Comités de la langue,
de l'histoire et des arts au ministère de l'instruction publique, et de la Commission des monuments au ministère d'État ;
Membre de la Commission pour l'érection de la statue monumentale, au Puy, et du Comité historique de Notre-Dame de France ;
Correspondant de l'Académie royale d'archéologie de Belgique, de la Société impériale des antiquaires
de France, de la Société des antiquaires de l'Ouest et des Sociétés et Académies
de Lyon, Bordeaux, Clermont, Angers, Mende, etc.

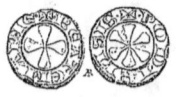

ON SOUSCRIT

AU PUY

CHEZ M. HIPPOLYTE MALÈGUE, ÉDITEUR

RUE RAPHAEL.

A PARIS

LIBRAIRIE ARCHÉOLOGIQUE DE M. DIDRON AÎNÉ

23, RUE SAINT-DOMINIQUE-SAINT-GERMAIN.

1857.

INTRODUCTION.

Au mois de septembre 1855, le Congrès scientifique de France était convoqué dans la ville du Puy. De nombreuses questions d'histoire, d'archéologie et d'art avaient été inscrites au programme de la session. Il s'agissait d'encourager les investigations de la science et de leur demander des renseignements instructifs, inédits ou peu connus sur des lacunes ou des points obscurs de l'histoire ou des traditions artistiques.

Aux annales du pays, à ses chroniques et archives, l'histoire nationale pouvait emprunter des lumières; et les édifices et monuments de différents âges que le Congrès avait sous les yeux, éclairaient aussi, même dans les étroites limites de la contrée, les phases principales de développement des civilisations successives.

Mais le sentiment de l'art, l'un des plus nobles attributs du génie humain, ne se révèle pas seulement dans les monuments de l'architecture. Les meubles, les armes, les joyaux, les étoffes, les instruments du culte sont empreints également du caractère de chaque époque, en même temps qu'ils manifestent à l'historien des aspects nouveaux et curieux de la vie publique et privée chez les anciens. Le pays devait donc exposer aussi aux regards du Congrès ces éléments d'intéressantes études. A cet effet, diverses exhibitions furent organisées. La plus remarquable était celle qui, formée à la cathédrale par la haute impulsion de notre vénérable Évêque, Monseigneur de Morlhon, et par les soins intelligents et zélés d'une commission ecclésiastique, comprenait une grande partie des anciens objets religieux que possèdent encore les églises du département [*].

Nous n'essaierons pas de décrire et même d'énumérer toutes les pièces qu'on y voyait : vêtements sacerdotaux, étoffes, tentures, tableaux anciens et modernes, boiseries sculptées, émaux, ivoires, ouvrages d'orfèvrerie, manuscrits richement imagés, etc.

Cette exposition importante fixa l'attention du Congrès; un compte-rendu lui en fut présenté par l'un de nos collègues, M. Félix Grellet [**], et sur la proposition de M. le vicomte de Sédaiges-l'Oradou, appuyée par M. de Caumont, le savant organisateur des Congrès scientifiques, et par MM. de Brive, d'Albigny et d'Amécourt, l'Assemblée décida

[*] Les membres composant la commission, sous la présidence de Monseigneur l'Évêque, étaient : MM. Sauzet, chanoine, vice-président; Alirol, chanoine et secrétaire de l'évêché, secrétaire; Paul, chanoine honoraire; Paul, vicaire de la cathédrale; Hedde, vicaire de la cathédrale; Bernard, aumônier du lycée; Messe, vicaire de la paroisse Saint-Georges; Vigouroux, prêtre-sacristain de la cathédrale, et Rostaing, vicaire de la paroisse des Carmes.

[**] Compte-rendu du Congrès, tome I, p. 154.

« que MM. les secrétaires généraux feraient tous les efforts, dans la mesure des ressources affectées aux publications du Congrès, pour conserver soit par la gravure, soit par la photographie, le meilleur souvenir de cette exhibition [*]. »

Ce vœu auquel les secrétaires généraux ne purent satisfaire, fut réalisé, grâce à la courageuse générosité de l'un de ces hommes modestes, mais au cœur chaleureux, qui ne redoutent aucun sacrifice de temps, de labeur et d'argent, quand il y va du progrès de la science et de l'honneur du pays.

Notre ami M. Hippolyte Malègue, conducteur des ponts et chaussées, dont on avait remarqué les photographies à l'exposition du musée, et qui, dans une séance du Congrès, avait émis la pensée d'une publication d'archéologie [**], nous offrit d'éditer à ses frais un ALBUM qui, reproduisant en photographie diverses pièces de l'exposition religieuse, pourrait être digne du patronage du Congrès et fournirait à l'histoire des arts, au moyen âge, des types de différentes époques.

Puissamment encouragé par l'Autorité départementale, par Monseigneur l'Évêque et par la Société académique, M. Malègue n'hésita devant aucune des difficultés de son œuvre : il exécuta les trente-deux clichés dont il fit tirer les planches à Lille, dans l'imprimerie photographique de M. Blanquart-Evrard, si honorablement connu pour l'inaltérable beauté de ses épreuves; il demanda à la typographie locale toutes les ressources possibles de l'impression, et enfin au consciencieux burin d'un artiste du Puy, M. Camille Robert, des gravures qui ont illustré et complété le texte.

Aussi n'avons-nous pas hésité, à l'appel de notre digne compatriote, de joindre notre concours à ce travail d'études artistiques ; tâche laborieuse qui aurait exigé une plume plus éloquente et plus de temps que nous ne pouvions lui consacrer.

Mais le modeste cadre qu'imposait au texte le titre même de l'ALBUM, nous faisait un devoir d'être sobre de développements. Le Congrès avait voulu éveiller les investigations locales sur des questions nouvelles d'archéologie; l'ALBUM devait répondre à ce programme et se borner, pour notre pays, à ouvrir en quelque sorte des sillons dans des champs peu ou point explorés.

A l'éclat du style, nous avons essayé de suppléer par des faits et des dates qui, dans l'avenir, puissent guider des explorations plus complètes. Il suffisait au succès de l'ALBUM de briller surtout par les planches que nous devons au talent de M. Malègue.

<div style="text-align:right">AYMARD.</div>

[*] *Compte-rendu du Congrès*, tome I, p. 155.
[**] Id. Id. p. 472.

ORFÈVRERIE.

ORFÈVRERIE.

Une industrie qui, de tous temps, à diverses époques de l'antiquité comme au moyen âge, a reçu l'empreinte d'inspirations artistiques, l'orfèvrerie méritait le premier rang dans les pages de cet album, destinées à éveiller quelques souvenirs des splendeurs mobilières de nos anciennes églises.

Il semble, en effet, qu'au moyen âge l'orfèvrerie s'était proposé de résoudre les différents problèmes de sculpture, de ciselure et de coloration polychrôme, et de traduire en de riches et éclatants métaux tous les sujets d'iconographie chrétienne, tous les motifs de la symbolique. On en juge moins, peut-être, par un certain nombre de belles pièces qui, échappées à tant de chances de destruction, sont parvenues jusqu'à nous, qu'aux témoignages des documents et surtout aux inventaires des trésors religieux.

Pourquoi hésiterions-nous à le dire, puisqu'il sera possible de le constater? Nos chroniques, des inventaires, toutes les données de l'histoire locale, joints à des ouvrages d'art préservés par le temps, établissent que, dans le Velay, l'orfèvrerie ne fut pas inférieure à l'architecture et à la sculpture monumentales dont nos anciens édifices attestent les perfectionnements.

La capitale de ce pays avait même acquis, sous ce rapport, une certaine renommée : un écrivain distingué, M. Hyacinthe Maury, cite la ville du Puy comme l'un des centres principaux de l'industrie des orfèvres, avec celles de Paris, de Limoges, Amiens, Troyes, Rouen et Bourges[*].

Les preuves abondent, au moins dès le XIVe siècle, pour justifier cette assertion. En 1367, l'orfèvrerie était, au Puy, en pleine possession du droit de cité, et cette industrie livrait à la vente des ouvrages divers, auxquels font allusion les statuts donnés par le roi Charles V à la corporation des orfèvres et argentiers établie dans notre ville[**].

La célébrité du pèlerinage de Notre-Dame du Puy appelait alors un grand concours d'étrangers, de personnages, princes et prélats. De là, sans doute, une impulsion donnée à la production des ouvrages d'art et de luxe, pour lesquels l'émaillerie apportait le tribut de ses brillantes couleurs, la joaillerie celui des pierres précieuses, et l'orfèvrerie ses riches métaux, ses ciselures et statuettes habilement relevées, gravées ou repoussées. C'est aussi « par de nobles dons de bagues et joyaulx » que les habitants de la cité saluaient la bienvenue des princes et souverains, et il était rare que des personnages vinssent visiter leur ville sans emporter quelques-uns de ses

[*] *Encyclopédie moderne*, publiée sous la direction de M. Léon Renier, 1855, au mot *France*.
[**] *Statuts des orfèvres du Puy-en-Velay. Histoire des confréries et corporations*, éditée par M. l'abbé Migne, 1854.

produits artistiques. On le voit d'après les « joyaux achetés par le duc d'Orléans dans la ville du Puy, 1379-1389, » mentionnés dans le « Catalogue du cabinet Joursanvault. »

L'orfèvrerie locale ne satisfaisait pas seulement à la magnificence des grands; elle pourvoyait aussi aux exigences de la décoration religieuse.

Plusieurs années avant la révolution, la cathédrale du Puy possédait encore un grand tabernacle en argent doré, richement décoré dans le style ogival de la fin du XV° siècle; dans cette niche précieuse, ou « chadaraita, » comme l'appellent les chroniques, trônait autrefois l'image de Notre-Dame apportée d'Égypte par le roi saint Louis. Monument curieux de l'orfèvrerie locale, ce tabernacle avait été exécuté par un argentier du Puy, François Gimbert, et avait coûté trente marcs d'argent, « donnés, en 1475, par le roy Louis XI venant pèlerin à Nostre Dame*. »

Plus anciennement on remarquait, dans la même église, un « grand crucifix de la grandeur d'un homme, de forme moult antique, qui estait faict en bosse d'argent bien doré, » et que le chapitre fut obligé de livrer à la fonte dans le cours de nos funestes guerres de religion**.

Mais c'est surtout dans les anciens inventaires « des biens de cette cathédrale » qu'on se plaît à admirer la diversité et la richesse d'une foule d'objets en or, vermeil et argent, montés avec ivoire, cristal, etc.; rehaussés d'émaux, nielles, perles, cristaux, camées, intailles et autres matières précieuses; ornés d'inscriptions et d'armoiries, de ciselures et de statuettes, que cette église devait à de pieuses libéralités. Les notices de chacune de ces belles pièces ne relatent, il est vrai, aucunes données sur les ateliers qui les produisirent. Mais, à voir les noms des donateurs, dont plusieurs rappellent d'anciennes familles du pays; à considérer, d'après ce qui précède, l'importance de l'industrie des orfèvres dans la ville du Puy, il est permis de supposer que la plupart de ces œuvres d'art étaient sorties des mains de nos argentiers. Nous avons compté dans l'un de ces inventaires, de l'an 1444 ***, environ cent pièces qui se recommandent autant par la diversité des sujets décoratifs que par la valeur du métal.

A défaut de descriptions qui ne peuvent trouver place dans le modeste cadre de ces aperçus, il suffira de rappeler que ce trésor de la cathédrale, que ce musée d'orfèvrerie comptait alors trente-trois châsses et reliquaires, vingt-six calices, onze statues de la sainte Vierge, d'anges et autres figures, dix candélabres, neuf croix, neuf lampes, neuf mitres, des crosses avec leurs lampes, des fermails de pallium, anneaux épiscopaux, couronnes de la Vierge et de son enfant, des custodes, encensoirs, navettes, burettes, paix, bassins, plats, livres avec couvertures ornées de ciselures, de perles et de pierres précieuses, et des représentations de tours et de châteaux, entre autres celui de Ventadour, le tout en or ou en argent.

Dans cette vénérable basilique, si riche de tant d'objets d'art que lui avaient légués les siècles, l'orfèvrerie embrassait donc presque toute l'ornementation religieuse et jusques aux costumes. Les mêmes inventaires relatent, en effet, des vêtements sacerdotaux de tous genres en lin et en soie, « habits orfévrés, » tissus d'or et d'argent et rehaussés de pierreries, semés d'oiseaux et « papegeais, » de lions, feuillages, etc.

Les argentiers ou orfèvres de la ville du Puy, qui, très-probablement, avaient eu une grande part dans l'exécution de ces œuvres d'art, figurent, dans un « compoix » de 1408, au nombre de quarante, avec l'indication des biens qu'ils possédaient et qui attestaient une opulence acquise par leur riche industrie****. D'autres titres postérieurs, des

* *De Podio*. Chroniques par Médicis, 1er livre, feuillet CXXVII.
** *De Podio*, IIe livre, f. CCCXVII.
*** *De Podio*, 1er livre, f. XIV.
**** Compoix conservé aux archives de la mairie du Puy.

années 1496, 1545 et jusqu'à 1606, nous en ont fourni des listes déjà nombreuses. Les plus anciennes familles de la bourgeoisie, les Pradier, Tholence, Thomas, etc., et des familles nobles, les de Comterie, de Rose, de Conches, de Pont, de Lobeyrac, etc., y sont représentées par des argentiers qu'ennoblissait encore la considération publique attachée à des talents héréditaires. C'est à ce titre, sans doute, que l'une d'elles prend soin de conserver pendant plusieurs générations, notamment de 1475 à 1558, la même « raison commerciale » de « François Gimbert, » déjà inscrite dans l'histoire locale à la première de ces dates, et plus tard, à la fin du XV^e siècle, dans la signature F G de l'une des belles croix placées à l'exposition religieuse*.

Rien ne manquait aux orfèvres du Puy de ce qui donnait, en d'autres villes, de l'importance à leur industrie. Organisés depuis longtemps en corporation, avec deux gardes et deux bailes, en 1496 ils constituaient aussi leur confrérie, sous le vocable de saint Éloi, dans l'église des dominicains du Puy, et marchaient « en bel ordre » dans les processions, « avec enseignes de fin taffetas d'azur et la croix blanche, » sur lesquelles étaient peintes leurs armes, concédées par le roi Charles VIII : « d'azur à trois coupes d'or couronnées et une étoile d'argent au milieu**. »

On ne s'étonne plus dès lors du rôle honorable qui était attribué aux orfèvres dans l'organisation politique de la cité. A la fin du XVII^e siècle (1683), ils appartenaient, avec les notaires et chirurgiens, à un rang ou corps municipal que représentaient deux des vingt-neuf électeurs chargés de nommer les consuls. Il n'était même pas rare que les orfèvres parvinssent aux honneurs du consulat.

A ces données historiques, l'archéologie peut ajouter déjà les témoignages que fournissent quelques ouvrages d'orfèvrerie. Parmi les plus anciens, l'exposition religieuse offrait le buste de saint Théofrède revêtu de lames d'argent, précieux reliquaire qui appartient à l'église du Monastier et qui semble porter le cachet d'un art local. Toutefois, l'époque qui signale une des phases principales de notre orfèvrerie est celle comprise entre le XIV^e et le XVI^e siècle. C'est surtout vers la fin du XV^e que furent marquées de l'estampille du PVY, surmontée d'une couronne royale, un certain nombre de pièces, telles que croix, calices, reliquaires, échappées au creuset qui, depuis la « Renaissance, » a dévoré tant de richesses artistiques dédaigneusement appelées « gothiques. » Ces produits incontestables de l'industrie de nos orfèvres montrent, en outre, les marques de fabricants, figurées par deux lettres initiales qui concordent avec celles des noms d'argentiers inscrits dans nos chroniques.

Nous avons déjà parlé de François Gimbert, l'auteur du beau tabernacle donné à la cathédrale par le roi Louis XI, et nous avons rappelé ses marques F G. Parmi d'autres orfèvres qui s'étaient distingués également par leurs ouvrages, citons Dondonet de Rose, garde de la corporation en 1496, dont les initiales D R figuraient à l'exposition religieuse sur un reliquaire et un calice ; Jacques Reynould, argentier du même temps, qui a signé des lettres J R une croix d'argent ; Antoine Boyer, orfèvre émailleur, qui a gravé au burin son monogramme sur des émaux d'applique dans une croix processionnelle de Saugues ; et peut-être aussi des Médicis et des Crozet (ou Crouzet), dont l'un, François-Siméon Crozet, d'après nos chroniques, vivait en 1480 et alliait à sa profession artistique le culte des lettres et surtout « de la métrificature et rhétorique françaises, » dans lesquelles il excellait.

* Il est important pour la connaissance des noms de nos orfèvres auxquels s'appliquent les initiales gravées sur les poinçons, de suivre dans les actes les transformations que ces noms ont subies successivement. Ainsi l'histoire relate un *François Gimbert* en 1475. Un autre *François Gimbert* est inscrit sur la liste de la corporation dans l'acte d'établissement de la confrérie, en 1496. A partir de 1557, leurs descendants s'appellent *François Ymbert*, comme on le voit sur un reçu écrit au bas de l'acte de la confrérie et dans un compoix du Puy de l'an 1545, ainsi que dans nos fastes consulaires, en 1558.

Les *Touleasi*, ainsi nommés en 1408, sont appelés *Thoulcase* en 1545, et *Tholence* de nos jours.

En 1408, 1480 et 1496, on trouve des *Crozet*, très-probablement ascendants des *Crouzet* actuels.

** *De Podio*, liv. I, feuillet CCLXXXXI.

Du reste, cette association intelligente de goûts artistiques et littéraires ne nous surprend pas : « L'orfèvre, dit M. Léon de Laborde, était le véritable artiste du moyen âge; le génie à la fois et la science trônaient dans son atelier[*]. »

De la capitale du Velay, centre principal de l'orfèvrerie, le même genre de fabrication rayonnait dans les villes voisines, qui, parfois, produisaient aussi des ouvrages de quelque valeur. On en a vu un exemple, à l'exposition religieuse, dans un élégant reliquaire d'argent de la fin du XV^e siècle, qui était marqué de l'estampille B R D de la ville de Brioude, et des initiales I C du fabricant. Cette œuvre d'art, qui appartient à l'église de Champagnac-le-Vieux, est représentée par l'une des planches de l'Album.

Au XVI^e siècle, l'industrie des orfèvres commence à se centraliser à Paris, puissamment stimulée par le roi François I^{er}, qui appelle auprès de lui le célèbre Benvenuto Cellini et d'autres artistes italiens, avec lesquels l'orfèvrerie nationale lutte avec succès ; mais cette industrie tend à abandonner la province. Néanmoins notre chroniqueur Médicis, dans sa statistique de notre ville, dressée en 1545, mentionne encore « trente boutiques d'argentiers. »

L'orfèvrerie florissait même au Puy à la fin du XVI^e siècle. L'histoire locale nous apprend qu'à l'exemple de Clémence Isaure, fondatrice des jeux floraux à Toulouse, André Dujeune, seigneur de Montgiraud, conseiller du roi et lieutenant particulier à la sénéchaussée du Puy, par son testament de l'an 1586, institua des prix pour être distribués, chaque année, au collège de cette ville. Deux belles fleurs, une rose et une marguerite en argent, devaient être décernées au plus méritant. En 1588, on exécuta les volontés du testateur, et Antoine Irail, dit Gay, orfèvre du Puy, fut chargé de faire les deux fleurs[**].

L'art de l'orfèvre, que des traditions locales rattachaient à d'anciens souvenirs littéraires, illustrait en même temps, par de précieuses plaques d'or représentant Notre-Dame du Puy, d'autres prix qu'avait fondés en 1555, dans notre église cathédrale, « noble Gabriel de Sainct-Marcel, docteur en chacun droit, » pour des concours annuels de musique et de poésie religieuses[***].

Les pièces d'orfèvrerie des XVII^e et XVIII^e siècles, qui figuraient à l'exposition, n'offraient plus en estampilles le nom de la ville du Puy. Les unes avaient pour marque de fabrique un aigle, comme sur le blason de notre ville; d'autres, moins anciennes, présentaient au dessus des initiales du fabricant une simple fleur-de-lis, et parfois les initiales étaient séparées l'une de l'autre par un ou deux de ces insignes royaux. Signalons cependant de petites croix portatives en argent que nous avons recueillies dans le pays, et sur lesquelles l'estampille porte encore l'initiale P de la ville du Puy, surmontée de la couronne royale et accompagnée de la fleur-de-lis. Si, par leur facture, ces bijoux révèlent le déclin de l'orfèvrerie, ils montrent aussi, dans les figures en relief du Christ et de la Vierge, et dans les ornements finement gravés au burin, comme une dernière réminiscence d'un art qui, plus anciennement, avait brillé d'un certain éclat.

L'orfèvrerie, en s'éteignant, il y a quelques années, dans notre ville, finissait comme elle avait probablement commencé, par la fabrication de simples bijoux et joyaux. C'étaient de petites croix, reliquaires, bagues et plaques en or et argent souvent émaillés, qui donnaient lieu à un commerce assez considérable.

[*] *Notice des émaux, bijoux et objets divers exposés dans les galeries du musée du Louvre*, p. 416.
[**] Arnaud, *Histoire du Velay*, tome II, p. 450.
[***] Voyez notre *Notice sur l'ancienne confrérie de Notre-Dame du Puy*. Congrès scientifique du Puy, tome II, p. 614.

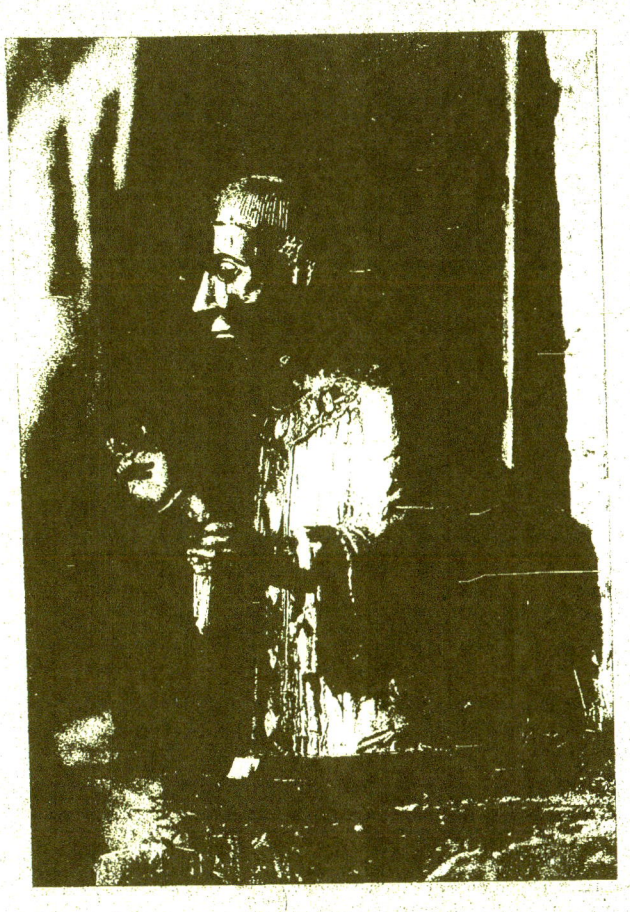

PL. 1

BUSTE DE SAINT THÉOFRÈDE.

(pl. 1.)

Le travail manuel et artistique et le travail intellectuel, nobles buts que, dès le VIe siècle, saint Benoît introduisait dans la vie monastique, se révèlent à un certain degré dans les monuments qui nous restent de l'abbaye bénédictine du Monastier, l'une des plus anciennes du même ordre qui aient existé en France.

Institué vers la fin du VIIe siècle, au bourg d'Amnoric, aujourd'hui le Monastier, par les libéralités de saint Camilius, duc d'Auvergne, ce monastère possédait une église qui, aux IXe, Xe et XIe siècles, avait été édifiée, reconstruite et restaurée avec quelque splendeur, suivant les combinaisons de l'architecture romane. Ce style élégant est encore celui qui domine dans cette intéressante église, dont le chœur, doublé d'un collatéral, et une partie des voûtes de la nef, ont seuls été rebâtis, d'après le système ogival, de l'an 1492 à 1500.

Remarquons aussi, par exception, une chapelle absidale dont la voûte, ornée de caissons sculptés avec portraits, fleurons et animaux fantastiques, offre les écussons armoriés d'un abbé de Sennecterre et un cartouche daté de 1543.

Des tombes sculptées en pierre, l'une d'elles surmontée d'une statue d'abbé en marbre blanc, un jeu d'orgues gothique, d'anciens tableaux peints et le portrait en buste plaqué d'argent de saint Théofrède ou « saint Chaffre », deuxième abbé du monastère, enrichissent encore cette église.

Ce dernier monument, que représente la planche ci-contre, sans avoir une très-grande valeur comme œuvre d'orfèvrerie, offre cependant quelque intérêt pour l'histoire de cette branche importante de l'art en France et en particulier dans le Velay.

Saint Théofrède ne s'était pas seulement distingué par une vie exemplaire; il avait souffert le martyre, massacré par les Sarrasins vers l'an 732, et l'abbaye, après avoir pris le vocable de son nom, avait conservé pieusement ses restes, qui, vers 961, furent transférés, avec les corps de saint Eudes, son oncle et prédécesseur, de saint Fortunat, patron du bourg, et de deux « saints innocents », dans l'église réédifiée par Ulfald, dixième abbé.

Cette date, qui consacre par un acte solennel la vénération des religieux pour la mémoire d'un de leurs plus saints abbés, est une des limites de cette phase de l'art roman comprise entre les Xe et XIIIe siècles, dans laquelle on peut circonscrire l'étude archéologique du buste de saint Chaffre.

C'est un reliquaire en chêne, revêtu de plaques d'argent, qui mesure 0m 61c de hauteur. Le socle, dont la hauteur est de 0m 045m, est garni de feuilles de cuivre que décore supérieurement une bande ou bordure d'argent. Toutes les lames sont liées ensemble, par superposition de leurs bords, au moyen de petits clous en argent. Enfin, à la face inférieure du socle, une porte en cuivre ferme l'entrée d'un réduit consacré aux reliques.

Le saint, dont les mains, détachées pendant la révolution, ont été refaites récemment, est imberbe ; sa tête est ornée de la tonsure bénédictine en large couronne ; il a pour vêtement une aube bordée dans le haut d'un large galon d'orfroi, d'où descend au devant un semblable passement.

Ces galons, que relèvent des filets perlés, sont rehaussés de sept cabochons en cristal de roche, alternant avec d'élégants fleurons estampés en saillie. Un autre motif de fleurons, obtenu par le même procédé, décore la bordure des manches. Il en est de même de la bande appliquée sur le socle, qui fait voir une suite de rosaces et de figures losangées.

C'est, au contraire, en repoussé qu'ont été exécutées et l'étoffe de l'aube et toute la tête. Ces différences dans les deux procédés sont curieuses à signaler : production probable d'un art local et d'une main inhabile, la tête montre, dans les traits du visage, une rudesse de dessin qui contraste avec les formes gracieuses des fleurons estampés dans les bordures, comme si leur galbe indiquait un goût plus épuré dans les lieux de fabrication spéciale d'où provenaient les matrices.

Si cette diversité de facture est peut-être un obstacle au classement chronologique de cette œuvre de statuaire ancienne, essayons, d'après d'autres données, d'en déterminer la date approximative.

On remarquera la sobriété d'ornementation qui, dans cette pièce, fait valoir, par l'opposition des surfaces lisses, la richesse des broderies. C'est aussi ce qui distingue certaines œuvres datées du Xe siècle. On peut en juger par le calice de saint Gozlin, évêque de Toul (922 à 962), décrit par M. Auguste Digot, et qui fait partie du trésor de la cathédrale de Nancy. On y observe à peu près, pour tout ornement, comme dans notre statue, des bandes enrichies de pierres précieuses et de rinceaux et bordées elles-mêmes de filets perlés.

Les œuvres d'orfèvrerie, reliquaires, statues, croix, du XIe au XIIIe siècle, déjà nombreuses, dont nous devons la connaissance aux savantes « Annales » publiées par M. Didron, nous dévoilent, au contraire, une richesse et une variété de ciselures, d'ornements et de pierres fines, qui, depuis le reliquaire de l'abbé Begon, à Conques (1090 à 1118), jusqu'à la châsse de saint Eleuthère, à Tournay (1247), tendent successivement à envahir toutes les surfaces de ces magnifiques joyaux et jusqu'aux moindres plis de vêtements des saints évêques.

Les détails du costume peuvent donner lieu à des comparaisons analogues. On connaît les variations qu'a subies, dans la suite des temps, l'aube, l'une des plus anciennes parties du costume ecclésiastique. Ce vêtement fut, dans le principe, cette longue tunique qui, chez les Romains, était à l'usage des familles nobles et qu'ornaient, en signe de distinction, de larges bandes d'étoffes de pourpre ou brodées.

C'est aussi le costume avec lequel les premiers chrétiens représentaient parfois des personnages bibliques sur les peintures des catacombes de Rome. Ainsi, les trois enfants dans la fournaise, figurés au cimetière de Sainte-Agnès, sont vêtus d'une tunique semblable à celle de saint Théofrède par les galons qui décorent les bords supérieurs et verticalement la partie antérieure.

L'aube paraît avoir conservé à peu près la même forme jusqu'à la fin du Xe siècle et dans le cours du XIe, sauf une bande formant ceinture qui lui est parfois adjointe, comme on le voit dans l'image de saint Pierre figurée sur un bas-relief de l'église Saint-Michel d'Aiguilhe, près le Puy (965 à 984), et dans la robe du Sauveur bénissant, sur des tableaux émaillés des XIe et XIIe siècles.

Vers la fin du XIIe siècle, cette robe subit une transformation plus décisive ; on en juge par une statuette d'ecclésiastique qu'on voit au vestibule sud de la cathédrale du Puy. Ici, la bande de la robe, après avoir entouré

le cou, s'arrête un peu au dessous du menton, et, au lieu d'un simple galon, la ceinture devient très-large, tandis que les manches, d'amples qu'elles étaient, se rétrécissent, ainsi que le rapporte d'ailleurs, au XIII^e siècle, Guillaume Durand.

En l'absence de renseignements plus positifs, il serait téméraire de préciser le siècle auquel se rapporte le buste de saint Théofrède. Il suffira de signaler la concordance des données que fournissent le travail artistique de cette œuvre et les particularités du costume, et qui paraîtraient circonscrire cette date aux X^e et XI^e siècles.

Ne cherchons ni dans la tropologie des gemmes, ni dans la symbolique des nombres, une signification mystique pour les sept cabochons qui s'allient ici aux broderies de la robe et qui pourraient exprimer, par leur dureté et leur couleur, l'une des vertus chrétiennes ; rappelons seulement que le nombre 3 faisait parfois allusion aux trois vertus théologales, et celui de 4 aux quatre vertus cardinales. Ces pierres se font d'ailleurs remarquer par la simplicité de leur taille sans aucune facette et par la disposition en quelque sorte primitive du sertissage.

Évidée à l'intérieur, la statue contient deux débris de mâchoires inférieures, que la tradition attribue à saint Théofrède et à saint Eudes. Quelques ossements qui y sont joints sont, dit-on, ceux de deux enfants ou « innocents » qui auraient péri lors du meurtre de saint Théofrède. A voir les morceaux de belles étoffes en soie qui enveloppent ces débris, et dont nous essaierons, dans un article spécial, d'assigner la date au XI^e siècle, on juge que ces tissus ne pouvaient, en effet, contenir que de précieuses reliques, en particulier celles des deux premiers et saints abbés du monastère, dont l'un était représenté en buste par le reliquaire lui-même.

Ces dernières circonstances nous ramènent à la pensée que cette curieuse pièce d'orfèvrerie aurait pu être confectionnée par un artiste du pays, par un bénédictin peut-être, à une époque plus ou moins rapprochée de celle où l'église, ayant été reconstruite, au X^e siècle, par l'abbé Ulfald, reçut le pieux dépôt des corps des saints Eudes et Théofrède, des enfants ses compagnons d'infortune, et du patron du bourg.

Les autres restes des deux premiers saints ont été conservés jusqu'à la révolution dans un tombeau en marbre blanc, qui était placé derrière le maître-autel et qui est aujourd'hui dans la chapelle absidale de Sennectère.

On ignore en quelle partie de l'église furent déposés les corps de saint Fortunat et des deux enfants ; nous n'admettons à cet égard aucune hypothèse, nous bornant à signaler une curieuse tombe en pierre qui, décorée de sculptures d'un style fort ancien, existe encore à l'extrémité ouest du collatéral sud.

Suspendu à la paroi de la muraille contre laquelle il fut retenu, dans le principe, par des crampons de fer, et, plus tard, par deux colonnes, ce monument est privé d'inscription, comme la tombe de saint Théofrède, et donne l'idée d'un grand reliquaire auquel aurait pu se rattacher la double pensée d'art et de respect qui avait inspiré aux religieux la résolution de rééditier l'église et d'exposer ensuite au culte des fidèles, dans deux tombes ou « sanctuaires, » et dans un riche reliquaire d'argent, les restes des saints les plus vénérés dans la contrée.

CROIX PAROISSIALE DE SAUGUES.

(PL. 2 ET PL. 5.)

On se formerait une idée bien incomplète des perfectionnements de l'orfèvrerie au moyen âge d'après les rares objets qui ont échappé, à travers les siècles, à la cupidité, aux exigences destructrices de la mode et aux désordres des temps. Dans le Velay, comme ailleurs, la richesse de la matière a causé la perte d'une foule de pièces précieuses que relatent nos anciens inventaires. Nous avons mentionné, d'après l'un de ces documents, le trésor que possédait notre cathédrale et qu'à différentes époques, notamment dans les temps révolutionnaires, le creuset a dévoré successivement. Les objets qui ont figuré à l'exposition religieuse, et dont l'Album offre des spécimens préservés de la destruction par de fidèles mains, ont appartenu à de plus modestes églises, et bien qu'ils soient encore intéressants dans leur genre, il faut croire qu'au point de vue de l'art, ils étaient inférieurs à ceux du trésor de la cathédrale de toute la distance hiérarchique qui séparait cette basilique des autres églises diocésaines.

Les croix processionnelles étaient comprises, d'ailleurs, dans cette partie du mobilier religieux qui comportait l'ornementation la plus simple. Il y a loin, en effet, des croix de Saugues à certaines croix d'autel de Notre-Dame. L'une d'elles, en vermeil, qui avait été acquise par le chapitre en 1437, offrait une remarquable combinaison d'ornements et de figures isolées que fait supposer le narré laconique des inventaires. C'étaient dans le haut, « au dessus des bras du crucifix, deux anges tenant l'un l'image du soleil, l'autre celle de la lune; plus bas, les statues de la sainte Vierge et de saint Jean, et enfin, sur le pied de la croix, tout émaillé de vert, deux anges supportant, de chaque côté, des coffrets avec reliques [*]. »

Exécutées ainsi dans des conditions relatives d'infériorité, les croix de Saugues n'en conservent pas moins un certain cachet de distinction que révèle la première de ces œuvres d'art, la croix processionnelle de la paroisse.

Des proportions heureuses, des contours franchement dessinés s'allient, dans cette pièce, à une combinaison bien comprise des effets lumineux que devaient produire, dans les processions et en plein soleil, les ornements et le brillant du métal.

La croix est en bois de chêne entièrement couvert de lames d'argent. Elle mesure, y compris le pommeau et sans la hampe qui la soutient, $0^m 82^c$ de hauteur.

Les figures du Christ et de la Vierge sont en haut relief et exécutées au repoussé, et les médaillons ciselés et émaillés qui décorent les quatre extrémités de la croix, ressortent sur un fond que rehaussent des fleurons en rinceaux de fleurs et de fruits finement estampés.

[*] Inventaire de l'an 1444. Traduction du texte latin.

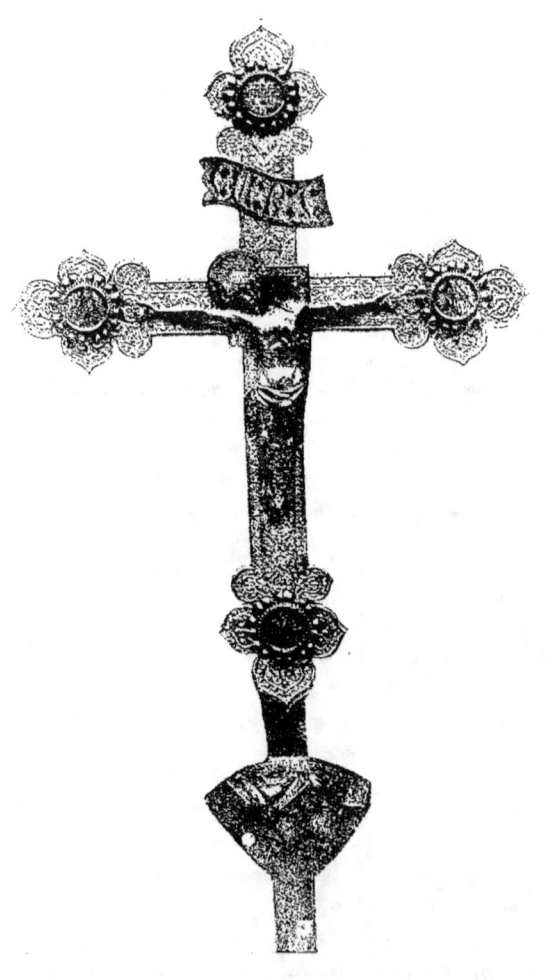

Le tout emprunte un certain éclat au ton général d'argent pur, que fait valoir encore, par des effets de contraste, la dorure employée avec réserve dans quelques parties, telles que les bordures des médaillons, le lambel de l'inscription, le nimbe, les cheveux, la barbe et la ceinture du Christ, la console qui porte la statue de la Vierge, le dais qui la surmonte, sa robe, ses cheveux et sa couronne, ainsi que le nimbe et la chevelure de son divin enfant.

Enfin la croix s'unit à sa hampe par une gaîne dorée dont le large pommeau présente, en forme de chatons très-saillants, six plaques d'argent ciselées, émaillées et comme serties dans un réseau d'écussons et autres sculptures.

Cette œuvre d'orfèvrerie est datée de l'année 1479 dans une curieuse inscription que l'artiste a gravée, à la face de la croix, sur la plaque du médaillon supérieur.

Quant à sa provenance, elle est marquée en divers endroits par l'estampille de la ville du Puy, que surmonte la couronne royale. La signature du fabricant l'est aussi par l'empreinte de son poinçon, F G indiquant très-probablement les initiales de François Gimbert, cet argentier de notre ville qui exécuta, vers le même temps, le riche tabernacle de la Vierge, pour lequel le roi Louis XI avait donné à la cathédrale trente marcs d'argent.

Ces particularités curieuses, en caractérisant un type de l'orfèvrerie locale à la fin du XVe siècle, nous autorisent à signaler quelques détails qui ne seront pas sans intérêt.

Remarquons d'abord la pose du Rédempteur, tellement distincte de ce qu'on observe aux autres croix de Saugues et de Vernassal, qu'elle semble dévoiler le cachet d'une individualité artistique : la tête, qu'entoure une couronne d'épines, est penchée, ou plutôt affaissée sur l'épaule droite, par une disposition très-rare et dont une époque plus reculée, le XIIIe siècle, avait fourni quelques exemples [*].

Le Sauveur vient d'expirer, et déjà la mort a raidi les bras, qui sont étendus en ligne à peu près horizontale. Les autres formes du corps trahissent aussi, suivant les tendances de l'époque, l'oubli de cet idéal divin qu'avait créé la plastique des âges antérieurs, et une tendance très-prononcée au réalisme.

Les deux pieds, suivant un usage qui, en 1479, datait d'environ deux siècles, sont superposés et attachés par un seul clou [**], et la tête est auréolée du nimbe discoïde et crucifère consacré également par d'anciennes traditions ; mais nous ne sachions pas qu'on ait cité d'autres crucifix où figure, à l'intersection des branches de la croix, le carré symbolique avec encadrement et champ d'argent poli et brillant comme un miroir.

L'artiste aurait-il eu souvenir de ces nimbes carrés, particuliers à l'Italie, que parfois on donnait à Dieu, comme on le voit dans une mosaïque de Saint-Jean-de-Latran, mais qui, symbole de la foi, d'après les Bollandistes, furent le plus souvent attribués à des personnes vivantes? Si l'adoption, par nos orfèvres, de cette espèce de gloire est difficile à expliquer, il est au moins hors de doute que ce carré n'était pas un simple ornement, mais qu'il exprimait réellement une intention symbolique. Le fait est démontré par une croix contemporaine qui fait partie du cabinet de M. Falcon. Ici, le carré est remplacé par un véritable nimbe circulaire à peu près d'égale dimension, et la tête du Christ est auréolée aussi d'un second nimbe discoïde plus petit. Cette belle pièce porte également l'estampille du Puy et la signature de François Gimbert (F G).

[*] Voyez, entre autres, un vitrail du XIIIe siècle, figuré dans l'*Abécédaire d'archéologie* par M. de Caumont, page 296.

[**] « Au commencement du XIIIe siècle, les deux pieds furent croisés et attachés par un seul clou. On décida alors que trois clous seulement avaient été employés au crucifiement. » *Le Crucifix*, par M. Didron. Annales archéologiques, année 1845, tome 3, page 581.

Un autre détail intéressant de la croix de Saugues, qui, joint aux élégants motifs des rinceaux, signale dans le Velay un des premiers caractères de l'ornementation propre à la Renaissance, est la forme fleurie des lettres dans l'inscription I : N : R : I : du lambel qui se déploie au dessus du Christ.

Toutefois, cette nouvelle mode d'écriture ne s'était pas encore substituée complètement à l'emploi des lettres gothiques à jambages rectilignes. C'est, en effet, avec ces formes plus anciennes qu'est gravée, dans le médaillon supérieur de la croix, la curieuse épigraphe que voici :

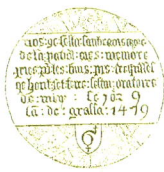

Vous : que : cesta : sancta : crois : adorez :
De : la : pation : aies : memoire :
Pries : pour : les : hommes : pauvres : trespasses :
Que : hont : fet : ferre : cestui : oratoire :
De : may : le : jour : 29
L'an : de : grassa : 1479

On voit que l'auteur de cette gravure, rival et contemporain de l'orfèvre Crozet qui, d'après nos chroniques, excellait « en métrificature et rhétorique françaises, » était assez lettré pour écrire et rimer la langue nationale, quelque peu modifiée cependant par les harmonieuses finales de certains mots empruntés au parler roman. Cet auteur, qui est probablement encore François Gimbert, a blasonné de son initiale patronymique G un écusson gravé au dessous de l'inscription.

Le médaillon qui fait symétrie avec le précédent, à l'extrémité inférieure de la croix, semble avoir eu pour objet, dans le sujet qui y est figuré, de vouer un pieux souvenir à l'un des « pauvres trespassés qui ont fait faire cet oratoire. » Cette pensée est surtout exprimée par la présence d'un cercueil et de cyprès au devant desquels ce bienfaiteur de la paroisse est présenté au divin Crucifié par un évêque, probablement saint Privat, patron de l'église de Saugues.

Les deux autres médaillons placés aux extrémités de la branche horizontale figurent les saintes images, accessoires ordinaires du crucifiement : la mère du Sauveur et saint Jean.

Le revers de la croix (planche 3) nous montre l'image de la Vierge-mère drapée dans sa longue tunique et son manteau de reine et la tête ornée d'une couronne. Elle est exécutée, comme celle du Christ, au repoussé.

On admire aussi les dentelures du dais gothique, estampé et doré, qui surmonte le divin groupe de la Vierge et de son enfant, auquel l'artiste a donné encore le lumineux insigne du nimbe quadrilatère ; seul, l'enfant Jésus a, de plus, le nimbe discoïde et croisé.

Les médaillons représentent les quatre évangélistes avec les attributs qui les distinguent : en haut, saint Marc ; à droite et à gauche, saint Mathieu et saint Luc, et au bas, saint Jean.

Des six plaques qui ornent les chatons losangés des pommeaux, les trois placées du côté du Christ représentent

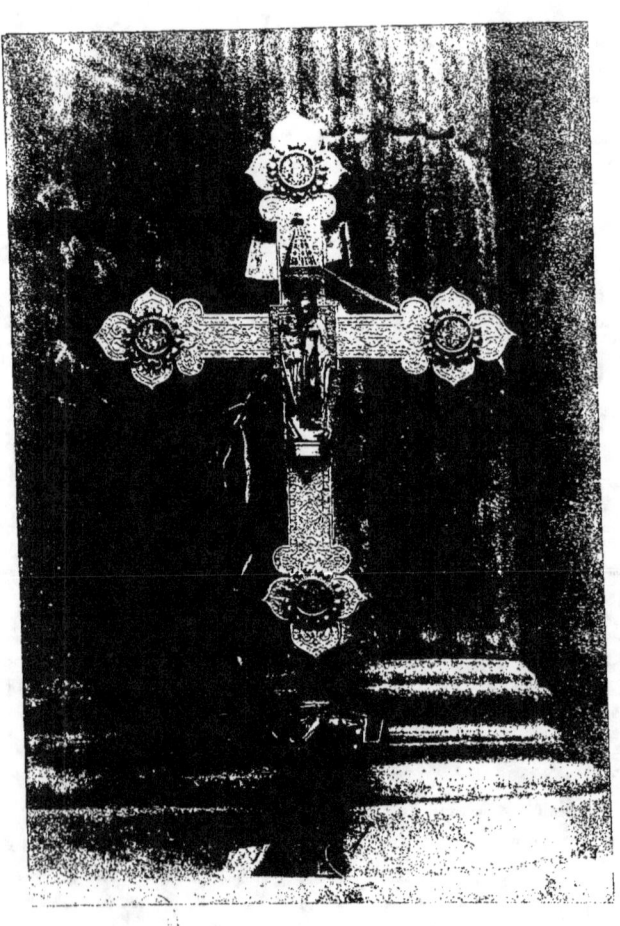

PL. 5.

encore des donateurs de la croix en humble posture près du saint patron de l'église, et accompagnés d'un écusson dont nous parlerons plus loin.

Les trois autres plaques, du côté de la Vierge, offrent des tiges richement ornées de fleurs aux pétales en émaux rouges et bleus.

L'émail a rempli les creux exécutés en champ levé ; quant aux figures, elles sont ciselées sur argent et se dessinent sur un fond d'émail bleu foncé, dont une couche très-légère, aujourd'hui disparue en partie, semble également les avoir recouvertes. Le fond est guilloché d'intailles qui paraissent avoir été combinées pour produire, par la translucidité de l'émail, de piquants effets de chatoiement. On sait que ces procédés de fabrication étaient employés alors avec un grand succès par les artistes italiens.

Toutes ces pièces constituent ce qu'on appelle des « émaux d'applique, » c'est-à-dire exécutés sur plaques serties ou vissées à la croix ; elles s'adaptent harmonieusement à l'ensemble de la décoration, bien qu'elles ne soient pas de la même main que le reste de l'ouvrage. Les trois principaux chatons du pommeau portent, en effet, la signature d'un autre argentier qui, à l'exemple de certains orfèvres qu'on a signalés en d'autres lieux, s'adonnait spécialement à la ciselure émaillée. Comme l'argentier Gimbert, qui a gravé au burin sa signature dans le médaillon supérieur, celui-ci a placé la sienne sur des écussons. Elle y est représentée par les lettres initiales A B, et parfois seulement par la lettre patronymique B, liées et décorées de petites croix, suivant l'usage des monogrammes. Ces lettres rappellent l'orfèvre Antoine Boyer, qui, en 1496, fut mentionné, avec toute la corporation, dans l'acte de fondation de la confrérie.

CROIX DES CORDONNIERS DE SAUGUES.

(PL. 4)

Cette croix d'argent, qui mesure 0ᵐ 55ᶜ jusqu'au dessous du pommeau, et 0ᵐ 62ᶜ jusqu'au bas de la gaine, est encore l'œuvre d'un orfèvre du Puy : le nom de cette ville y est empreint en divers endroits des garnitures et accompagné de la marque du fabricant I N ou I G, initiales qui, jusqu'à présent, ne répondent à aucun des noms que nous avons pu recueillir.

C'est aussi vers la fin du XVᵉ siècle, ou peut-être aux premières années du XVIᵉ, qu'on peut la classer. On en juge par les formes des lettres, par les figures du Christ, de la Vierge et de son enfant, et les gracieux rinceaux qui en estampent les placages, en un mot, par tous les détails de l'ornementation et du style.

On remarquera l'absence de médaillons émaillés ; ils sont remplacés, à la face de la croix, par des statuettes en feuilles d'argent repoussées et dorées en partie. Les trois supérieures ont le corps entouré et comme auréolé de traits de flammes ; à droite est une sainte femme, à gauche, saint Jean, dans une pose d'affliction. Au bas on voit saint Crépin, patron de la corporation, reconnaissable à l'instrument qu'il tient à la main et qui est pareil à celui qu'on désigne sous le nom de « couteau à pied », à sa chevelure touffue et flottante, et à tous les détails du costume.

Le revers est décoré, aux extrémités des quatre branches, des symboles des évangélistes tenant des phylactères sur lesquels sont inscrits leurs noms en lettres gothiques. Ces sujets, d'argent doré et estampé, sont disposés en applique ; c'est le côté de la croix que représente la planche de l'Album.

Cette croix a subi des restaurations, par suite desquelles des pièces d'argent rapportées ont reçu l'empreinte bien moins ancienne d'un autre poinçon ; il est à croire que cette estampille rappelle encore une fabrication locale ; elle figure un écusson qui porte les initiales de l'argentier H I entre une fleur-de-lis placée au dessus et une petite croix au dessous. Nous avons observé à l'exposition religieuse des marques analogues sur quelques pièces d'orfèvrerie du XVIIᵉ siècle.

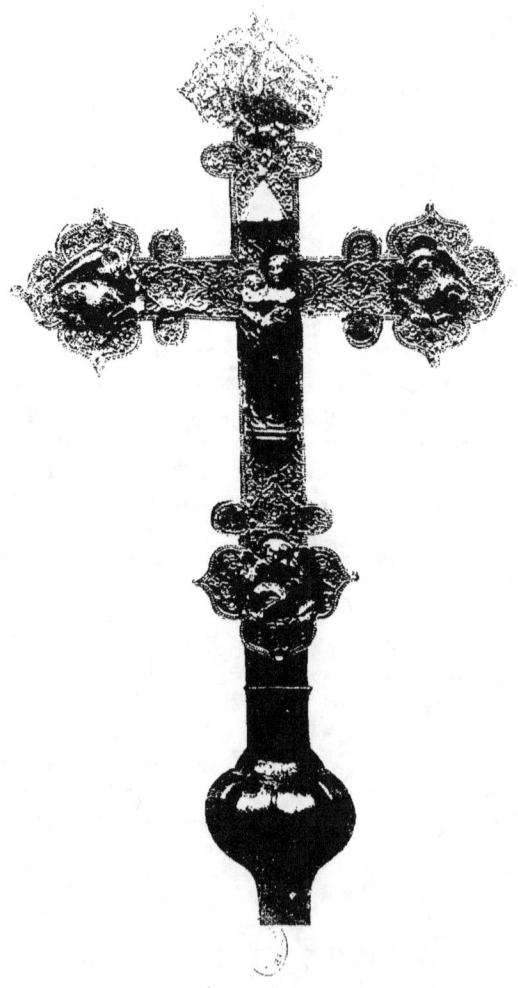

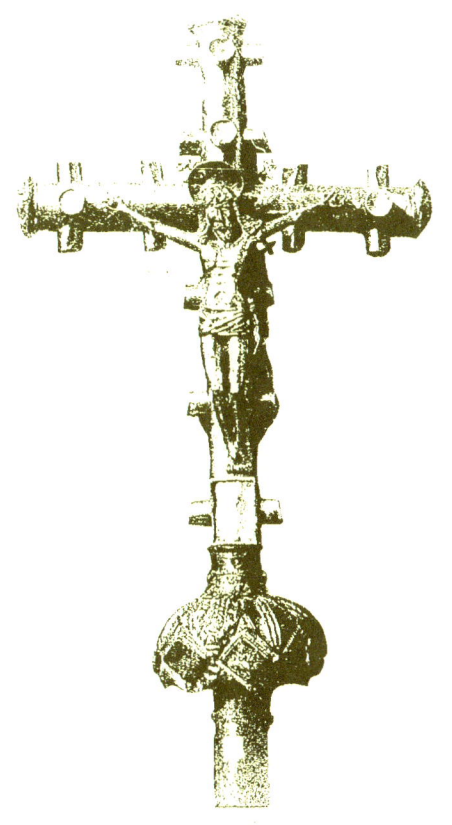

CROIX DES TISSERANDS DE SAUGUES.

(PL. 5)

« Au XIIe et au XIIIe siècle, dit M. Didron, quelques hommes pieux pensèrent que la croix avait été faite avec un tronc d'arbre non équarri, mais seulement ébranché. Ainsi, pendant qu'on faisait des croix chargées de filigranes ou d'arabesques, comme celles qui se voient sur des vitraux de Suger à Saint-Denis, ou bien des croix menuisées, on représentait le Sauveur attaché à un véritable tronc d'arbre [1]. » On conserva l'usage de ces croix ébranchées pendant les siècles suivants; elles furent surtout fréquentes dans le Velay vers la fin du XVe. C'est cette époque que nous assignons pour date à la croix des tisserands de Saugues, d'après le style de la décoration. L'estampille couronnée du Puy y est empreinte au dessus des initiales I R qui concordent avec celles de l'argentier Jacques Reynoald, l'un des commissaires de la corporation dans l'acte de la confrérie en 1496.

Cette pièce d'orfèvrerie, dont la hauteur, semblable à celle de la précédente, est de 0m 55c jusqu'au dessous du pommeau, constitue encore, par son galbe, une variété curieuse dans cet ensemble d'ouvrages d'art.

L'artiste, disons-le, ne s'est pas distingué pour le dessin et l'exécution du Christ et de l'image de sainte Anne, patronne des tisserands, qui se voit au revers de la croix, et l'on pourrait trouver de meilleurs types de la plastique de cette époque, telle que l'avaient comprise nos argentiers. Plus habile à combiner l'ensemble de son œuvre pour l'effet général, l'auteur a racheté l'imperfection des figures par les proportions de la croix et par d'heureux détails : les rosaces terminales des trois branches supérieures, les fleurons qui rayonnent aux quatre angles de l'intersection, les dentelures gothiques du dais et de la console qui accompagnent l'image de sainte Anne, et enfin le galbe du pommeau en cuivre doré, qui est richement orné de ciselures et de chatons. Les plaques de ces chatons représentent divers sujets en relief et auréolés de rayons lumineux. On y voit la sainte Vierge, saint Pierre, Jésus tenant une croix, Jésus portant l'agneau divin, et une sainte femme assise sur un animal fantastique qui fait peut-être allusion à la légende méridionale de « la Tarasque. »

Nous n'essaierons pas d'expliquer la présence d'une tablette quadrilatère disposée sans ornement ou inscription sous les pieds du Christ. Il serait difficile d'indiquer à quel usage elle était destinée.

[1] *Le Crucifix. Annales arch.*, t. III, p. 363.

CROIX DE VERNASSAL.

(PL. 6.)

Le galbe de cette croix et son système de décor nous ramènent au type des deux premières, sur lesquelles des feuilles estampées d'élégantes arabesques couvrent partout les parties planes du bois et ont pour objet d'ajouter, par de larges surfaces, à l'éclat du métal. Mais nos orfèvres s'ingéniaient aussi à produire des effets en harmonie avec la destination processionnelle de ces croix, en découpant les extrémités des branches suivant certaines combinaisons de lignes qu'ils jugeaient les plus propres à dessiner des contours nets et franchement accentués.

Il suffit de jeter les yeux sur notre planche pour attribuer cette intention à l'argentier qui confectionna la croix de Vernassal. On voit, d'ailleurs, qu'il a heureusement résolu les difficultés que présentaient les formes nouvelles de cette pièce, dans la composition des rinceaux estampés qui en rehaussent tous les fonds. Seulement, à la différence de la croix paroissiale de Saugues, le carré symbolique placé derrière la tête du Christ, au lieu d'être uni et brillant, présente des motifs de rinceaux qui, à en juger par leur disposition, n'avaient pas été exécutés pour la croix. Cette particularité curieuse fait supposer que la pièce avait été découpée dans une de ces grandes lames d'argent estampées que nos argentiers employaient probablement en placage à la décoration d'objets divers, ustensiles du culte, coffrets, etc.

Si la figure du Christ est loin de se distinguer par l'élévation du dessin et la beauté des formes, nous avons du moins à noter les reliefs finement repoussés des médaillons en argent doré qui, sertis aux extrémités des quatre branches, offrent les symboles des évangélistes, avec des banderolles où sont écrits en lettres gothiques les noms des saints Jean, Luc, Marc et Mathieu.

Le revers de la croix, qui, dans le principe, était entièrement décoré de lames d'argent ornées de rinceaux, n'offrait, par exception, à l'intersection des branches, qu'un carré symbolique où figurait l'Agneau pascal en légère saillie. Cette pièce, qui est placée aujourd'hui à l'extrémité inférieure, fut remplacée, à une époque déjà ancienne, par une plaque représentant la Vierge-mère.

Le pommeau, en cuivre doré comme la gaine, a un rare cachet d'élégance. Il est décoré de larges feuillages vigoureusement ciselés, sur lesquels se détachent en forte saillie huit chatons rehaussés des statuettes de la sainte Vierge, de saint Pierre et d'autres pieux personnages.

Cette pièce d'orfèvrerie, dont la hauteur est de 0m 70c jusqu'au bas du pommeau, porte également l'estampille couronnée du PUY et, pour signature, les lettres B T ou P T, qui peuvent s'appliquer à l'argentier Thomas, désigné sans prénom dans l'acte de la confrérie de 1496.

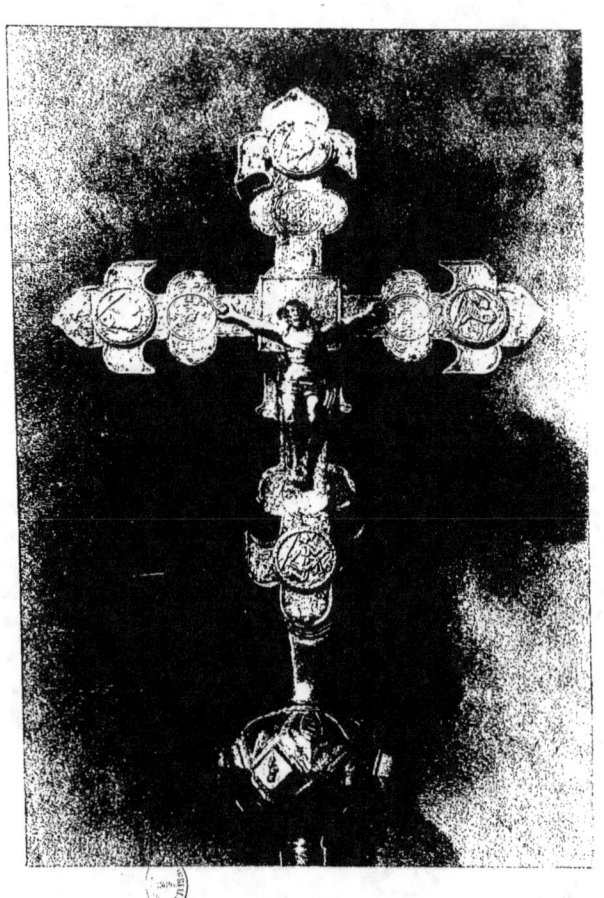

PL. 6.

Ajoutons un mot sur la plaque qui occupe aujourd'hui la place de l'Agneau pascal. Longue de 0^m 17^c sur 0^m 07^c de largeur, cette pièce d'argent nous paraît être une tablette de « paix, » dont la date, à voir le style du décor, est vraisemblablement du dernier siècle.

L'artiste qui a fondu ce morceau et l'a ciselé avec une certaine habileté, s'est inspiré, dans cette représentation, de l'image de Notre-Dame du Puy, telle qu'on la voyait alors sur l'un des autels de notre cathédrale et sous le dais gothique en argent que cette église devait au talent de François Gimbert[*]. Concluons de ce fait que cet ustensile religieux pouvait être également une œuvre de l'orfèvrerie locale, et que nos argentiers fabriquaient encore au XVIII^e siècle quelques ouvrages dignes de l'ancienne renommée de leurs devanciers.

[*] Nous possédons une petite croix de religieuse exécutée à la même époque et probablement au Puy, et sur laquelle on voit aussi l'image de Notre-Dame du Puy figurée dans une pareille niche gothique.

— 18 —

RELIQUAIRE DE LA CATHÉDRALE.

(PL. 7.)

On a vu, par ce qui précède, et on pourrait le prouver par d'autres exemples, avec quelle habileté les artistes français du moyen âge, dissimulant dans la diversité des ornements les formes ingrates de la croix, avaient su transformer cet insigne religieux en belles pièces d'orfèvrerie. A l'égard des autres parties du mobilier sacré, leur génie inventif manifesta surtout une remarquable fécondité dans l'ordonnance des reliquaires.

Les trésors des églises en renfermaient de toutes formes, répondant à une foule de noms : « reliquiarium, feretrum, phylacterium, capsarium, capsa, capseta, tumba, theca, arca, sista, fierte, monstrance, etc. » Les inventaires en font connaître toutes les curieuses variétés : grandes et petites châsses, imitant les dispositions architecturales des châteaux et des tours, des églises et des chapelles, et les représentations diverses des autels, croix, calices, sépulcres, statues, bustes, presque tous les membres du corps humain, jusqu'à des cœurs, berceaux pour les saints innocents, boîtes, diptyques, triptyques, tableaux, etc.

C'est surtout à les décorer que les orfèvres prodiguaient l'or et l'argent, l'ivoire et le jais, les cristaux, les perles et pierres précieuses, les camées, intailles, émaux, nielles, ciselures et ornements relevés en relief.

Les trente-trois châsses ou reliquaires que possédait, en 1444, le trésor de la cathédrale du Puy, n'étaient pas moins variées de formes et d'ornementation. Il y en avait même qui, combinées avec goût dans un riche ensemble de statuettes ou figures et d'armoiries, semblaient révéler, par leurs dispositions inusitées, un cachet d'individualisme artistique. Telle est la curieuse pièce qui suit : « une image de la bienheureuse Vierge Marie dorée et la tête couronnée d'un diadème. Le piédestal est surmonté de six statuettes d'anges émaillées, au pied desquelles sont dix-huit écussons, aux armes de France et de Flandre, supportés par trois lions qui tiennent à la main (in manu) un reliquaire avec vase en cristal renfermant du lait de la bienheureuse Vierge Marie ; poids du reliquaire, sept marcs et six onces[1]. »

L'intéressant reliquaire qui appartient aujourd'hui à la même église de Notre-Dame, et dont l'Album offre la reproduction, n'est pas sans avoir aussi une certaine originalité de structure. La partie principale de la pièce ou monstrance ne représente ni un château ni une église ; c'est un gracieux édicule à huit côtés entièrement ouverts et formés d'autant d'arcades à plein cintre, dont les retombées s'appuient contre de longues et sveltes tourelles avec clochetons et gargouilles ailées. Elles forment la clôture extérieure d'une galerie qui, à l'intérieur et en regard des tourelles, offre de minces colonnettes en torsades. Une ligne de petits créneaux et, au dessus, une frise gothique

[1] Inventaire de la cathédrale.

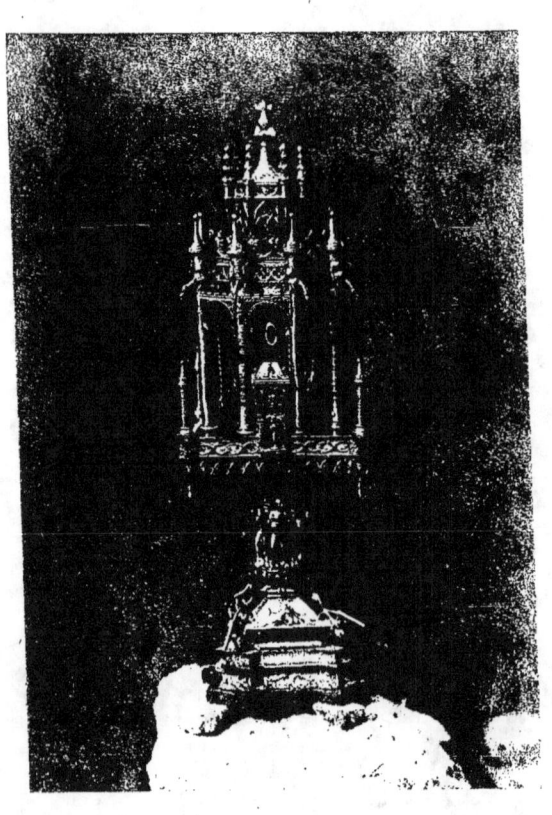

Pl. I.

à jour, surmontée d'une dentelure et de choux épanouis en panaches, complètent cette partie du monument. L'édicule est, en outre, précédé d'une petite tour carrée avec porte, pont-levis, machicoulis et créneaux.

A ces combinaisons de l'architecture, on juge que l'artiste n'a pas cédé précisément au caprice de son imagination, mais qu'il a voulu imprimer à son œuvre une double pensée de piété et de respect, que traduisent des formes empruntées à l'ornementation des églises et aux fortifications.

Du reste, le métal ne laisse voir aucun indice d'estampille ou d'autres marques qui puissent nous renseigner sur le lieu de la fabrication et sur l'auteur de cet ouvrage d'art. La monstrance, en cuivre doré, ciselé et gravé au burin, a 0m195m de hauteur totale jusqu'au sommet des clochetons ; c'est la seule partie du reliquaire qui soit ancienne. L'octogone qui la couronne, le plateau ou la base de l'édicule, la sentinelle qui défend l'entrée de la tour, le vase en cristal qui contient la relique, et le pied que décorent quatre figures d'anges, sont des ouvrages modernes de restauration, composés et exécutés à Paris.

C'est à la générosité de Monseigneur de Bonald, aujourd'hui cardinal-archevêque de Lyon, que notre cathédrale doit le don de ce morceau d'orfèvrerie. On croit que le trésor de la même église possédait autrefois cette pièce, qui a été trouvée et acquise au Puy. A la vérité, l'inventaire de 1444 n'en fait pas mention, mais on voit, par le style du décor, indiquant les premières années de la Renaissance dans le Velay, que la monstrance doit être postérieure d'environ une trentaine d'années à la rédaction du document.

On ne trouve également aucune indication sur le même objet dans un « tableau du trésor de la cathédrale imprimé en 1785 », qui nous a conservé, par un texte succinct et par la gravure, le souvenir de quarante-trois reliquaires appartenant alors à cette église ; mais bien d'autres pièces qui avaient été citées dans les précédents inventaires n'y figurent pas davantage. Il serait donc possible que par incurie, ou par toute autre cause, il eût disparu du trésor, comme le précieux groupe de la Vierge et des anges que nous avons déjà signalé.

La relique renfermée dans le vase est une parcelle de la « sainte Épine, » qui fut aussi donnée à l'église de Notre-Dame par Monseigneur de Bonald [*]. Les quatre anges figurés sur le pied du reliquaire ont trait à cette destination : l'un porte sur un coussin une petite croix, un autre la couronne d'épines ; les deux autres sont dans l'attitude de l'adoration.

[*] Cette relique est une partie de la sainte Épine que saint Louis avait donnée à l'église du Puy, et qui, distraite du trésor pendant la révolution, est déposée aujourd'hui, avec la lettre d'envoi de ce monarque, dans l'église principale de Saint-Étienne (Loire).

RELIQUAIRE DE GRAZAC.

(PL. 3.)

Un peu moins rare que le type précédent, celui-ci n'en est pas moins remarquable par la distinction de ses formes. Ce curieux reliquaire, que reproduit l'Album, a d'ailleurs le mérite d'être complet.

Sa hauteur totale jusqu'au sommet du clocheton central est de 0m 32c. Il est en argent poli, avec quelques parties dorées. Son style, plus décidément gothique et moins Renaissance que dans le reliquaire de la cathédrale, peut assigner sa date vers la fin de la première moitié du XVe siècle. Il est plus difficile d'en déterminer la provenance, en l'absence de toute estampille et marques de lieu et de fabricant. Néanmoins la comparaison que nous en avons faite avec d'autres pièces de l'exposition religieuse, notamment avec le reliquaire dont la description suivra celle-ci, et les formes et détails du nœud, approchant de ce qu'on observe dans nos croix, éveillent l'idée d'une fabrication locale ou de quelque atelier plus ou moins voisin de la ville du Puy.

L'artiste a concentré avec goût la plus grande richesse d'ornementation dans la monstrance ou le coffret. Celle-ci est carrée et flanquée, aux quatre angles, de pilastres en contre-forts que surmontent d'élégants clochetons décorés de feuilles de choux et reliés entre eux par une denteiure festonnée de fleurons. Elle est couverte d'une toiture que termine un cinquième clocheton un peu plus robuste et plus haut que les autres. Des choux ornent encore les arêtes du toit, et les imbrications qui couvrent les rampants sont formées de longues plumes gravées au burin.

Aux deux faces principales du coffret s'ouvre une porte carrée, et dans l'encadrement qui l'entoure, sont attachées en applique seize petites roses. A la base de la monstrance règne une bordure qui est rehaussée de rosaces en relief, partie du reliquaire qui dénote plutôt un travail de ciselure que d'estampage.

Aux petits côtés du monument, on remarque deux gracieuses statuettes en demi-ronde-bosse, qui paraissent agenouillées. L'une et l'autre ont un nimbe orné de traits gravés au burin et convergents en rayons autour de la tête ; dans les deux figures, la tête et les mains sont d'argent et les vêtements dorés. Celle de droite est l'image de la sainte Vierge, la tête et le corps couverts d'un ample manteau élégamment drapé et les mains jointes dans la pose de la prière ; à gauche est un ange vêtu d'une aube, également très-ample, qui n'a d'autre ornement qu'une bordure ou un galon autour du cou. Les mains tiennent un lambel sur lequel est gravé en lettres gothiques : 𝔄𝔳𝔢 𝔐𝔞𝔯𝔦𝔞 𝔤𝔯𝔞𝔱𝔦𝔞. C'est la salutation angélique indiquant, par la présence des deux figures, la scène de l'annonciation.

La tige du reliquaire est hexagone et prend naissance sur une base à huit pans, découpée du bas en quatre grands lobes. Elle profile dans le milieu un nœud que rehaussent six chatons avec rosaces burinées en creux.

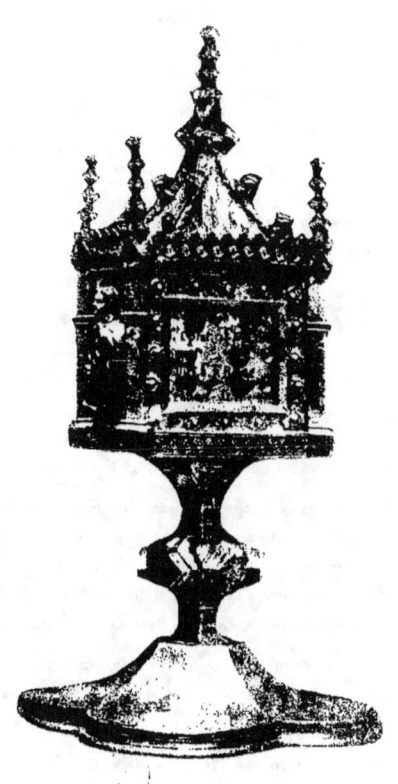

PL. 8.

Notons enfin une particularité qui pourrait bien fournir une indication de fabrique : à la face supérieure du pied est incrusté un écusson sur lequel est gravé et ciselé un crucifix ? dans un paysage dont le fond représente une ville. Il serait téméraire de décider si l'auteur a voulu figurer ici celle de Jérusalem, ou bien, comme le font voir d'autres ouvrages d'art contemporains, la ville même où il exerçait sa profession[*].

La porte antérieure du reliquaire laisse voir, à travers la vitre, une plaque de nacre dans laquelle sont incrustées six petites reliques accompagnées des noms de saint Optat, saint Placide, saint Just, saint François-Régis, saint Patient et saint Laurent.

[*] Le musée du Puy possède un beau tableau de la Renaissance, représentant la famille de la sainte Vierge au milieu d'un paysage dans lequel se dessinent le rocher et le château d'Espaly, près le Puy, et, au dernier plan, le rocher de Corneille, qui couronne la colline de la ville du Puy.

RELIQUAIRE DE CHAMPAGNAC-LE-VIEUX.

(pl. 9.)

Hauteur 0m 33c. — C'est encore quelques années avant la Renaissance que dut être fabriqué ce joli reliquaire. La ville de Brioude peut en revendiquer l'honneur, d'après l'estampille BRD (sans couronne royale), au dessous de laquelle sont marquées les initiales I C de l'argentier. Espérons que d'anciens documents nous révèleront un jour son nom qu'honore la perfection de la pièce.

Plus modeste de formes que celui de Grazac, celui-ci est peut-être d'un travail plus soigné dans les détails. Sauf les clochetons supérieurs, l'ordonnance est à peu près semblable; seulement les pilastres qui flanquent les angles du coffret sont plus légers, et, au lieu de rosaces en applique, l'artiste a gravé d'élégants rinceaux dans les encadrements qui entourent les portes. Les deux faces principales de la toiture figurent des frontons dont les tympans sont décorés de roses et d'autres ornements finement fouillés. Il faut remarquer aussi la délicatesse du travail et les proportions des lignes dans l'épanouissement supérieur du pied sous la monstrance. Le nœud, avec ses chatons saillants et ornés de rosaces burinées, offre également un galbe de bon goût qui nous est connu par les précédentes pièces.

La Vierge-mère, la tête ceinte du diadème royal, et saint Pierre, la tête couronnée de la tiare papale à trois couronnes, bénissant d'une main et de l'autre tenant une clef, occupent les petits côtés du coffret. Dans le Velay et dans les paroisses voisines, l'image de la Mère de Dieu, la sainte patronne du Puy, fut constamment, au moyen âge, l'œuvre préférée de la plastique religieuse. Quant à saint Pierre, il figure ici comme patron de la paroisse de Champagnac, laquelle est située à peu de distance de Brioude, où, comme nous l'avons dit, avait été confectionnée cette pièce d'orfèvrerie. Le coffret renfermait autrefois des reliques du saint; elles ont disparu pendant la révolution.

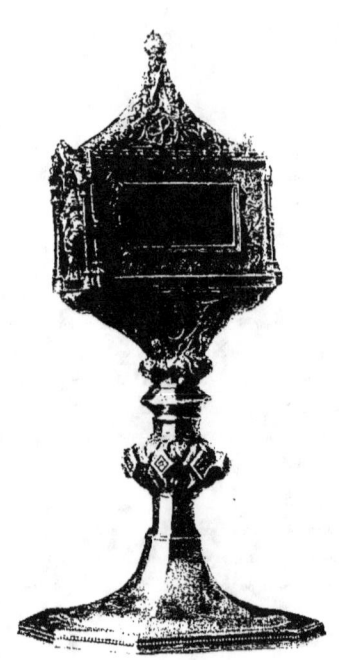

Pl. 6

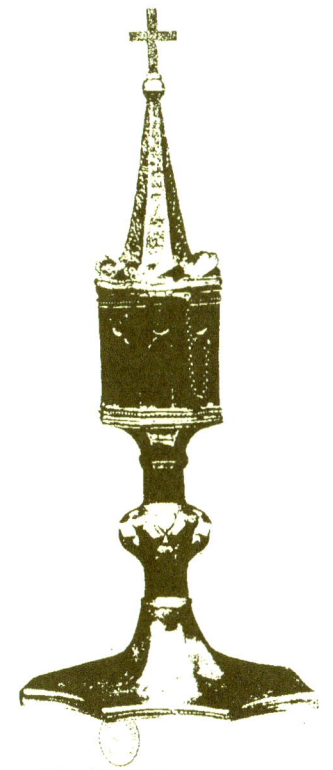

PL. 10.

RELIQUAIRE DE SAINT-MAURICE-DE-LIGNON.

(PL. 10.)

Hauteur 0m 25c. — Type non moins élégant que les précédents, ce reliquaire, qui est en argent, n'a de commun avec eux que la forme polygone du pied, la disposition du nœud et certaines moulures perlées combinées avec des filets unis.

Le coffret est à huit côtés, chacun d'eux percé d'une large ouverture ogivale que surmonte une rose quadrilobée à jour. La toiture s'élance en pyramide; elle est ornée sur ses huit pans de tiges sinueuses avec feuilles et fleurs habilement burinées. Une couronne de longues corolles se détache en saillie à la rencontre du reliquaire et de la toiture. Les chatons du nœud, au lieu de rosaces, offrent, en émail bleu, des imitations de pierres précieuses.

L'artiste a surtout prodigué le travail du burin à la face supérieure du pied : on y voit six grandes fleurs et deux monogrammes qui se détachent en argent mat sur le fond brillant et parfaitement poli du métal. Les monogrammes forment d'ingénieuses combinaisons de lettres gothiques entrelacées. Elles signalent le nom de la paroisse : S M L l (Saint-Maurice-de-Lignon).

Le style de cet élégant reliquaire assigne sa date à la même époque que les deux précédents, c'est-à-dire à la première moitié du XVe siècle.

Sa facture semble vellavienne, quoique nous ne puissions l'affirmer, en l'absence d'estampilles et de marques de fabricant. Du reste, le travail du burin, que l'orfèvre a multiplié ici, était familier à nos argentiers, comme on en jugeait à l'exposition religieuse par d'autres reliquaires portant l'estampille du Puy, et en particulier par l'un des plus remarquables, celui de Saint-Jean-de-Nay.

CALICE ITALIEN.

(PL. 11.)

Les vases sacrés et autres pièces d'orfèvrerie que possédaient nos anciennes églises n'étaient pas toujours les produits d'une industrie locale; les exigences du goût appelaient parfois du dehors, et surtout des fabriques renommées d'Italie, une concurrence féconde qui, en provoquant l'émulation, initiait nos orfèvres à tous les perfectionnements de leur art. La république de Sienne, l'un des états les plus florissants de l'Italie au moyen âge, était principalement célèbre, dès le XIVe siècle, par son orfèvrerie à fonds ciselés et couverts d'émaux translucides. Tous les archéologues connaissent, au moins de réputation, la grande châsse d'Orviéto, dite « Tabernacle du corporal, » que décorent de semblables émaux, et qui, en 1338, avait été exécutée et signée par maître Ugolino, assisté de ses compagnons de Sienne : « PER MAGISTRUM UGOLINUM ET SOCIOS AURIFERES DE SENIS FACTUM. »

Ne soyons donc pas trop étonnés de trouver en France, et jusque dans les églises de notre contrée, des œuvres du XVe siècle qui, confectionnées dans le même système d'ornementation, étaient sorties des ateliers de cette ville.

Le calice figuré dans l'Album, et qui a été acquis dans le département de la Haute-Loire par M. Falcon, offre un intéressant spécimen de cette orfèvrerie de Sienne. Une inscription qui entoure le haut du pied nous apprend, en effet, que ce curieux vase est l'ouvrage d'un artiste de cette ville : MATHEUS EMBROSII DE SENIS ME FECIT.

Ce calice, qui a 0m 17c de hauteur, est en cuivre doré et enrichi, à la tige, au nœud et au pied, de plaques d'argent ciselées, gravées et niellées avec émaux translucides rouges, jaunes, verts et bleus dans les parties historiées, et bleu foncé et opaques dans les fonds.

L'artiste a fait preuve d'habileté pour le travail d'ornementation de ces plaques; on y voit très-bien « comment les saillies de la sculpture laissant à l'émail peu d'épaisseur, les fonds, au contraire, leur en donnant beaucoup, il se produit une échelle indéfinie de tons différents dans la même nuance d'émail. On comprend aussi comment des orfèvres, sans être peintres, pouvaient, par l'habileté et la perfection du modelé de leurs ciselures, produire de véritables peintures, tout en n'étendant que des teintes plates sur leur travail de basse taille [1]. » Dans notre spécimen, les dessous ciselés imprègnent même l'émail d'effets chatoyants qui semblent surtout avoir été combinés pour donner aux vêtements des personnages l'aspect de belles étoffes de soie.

[1] M. Léon de Laborde, *Notice des émaux, bijoux, etc., du musée du Louvre*, 1re partie, p. 109.

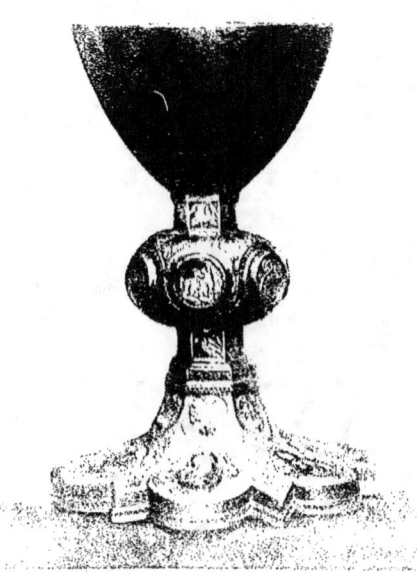

II.

La coupe, entièrement lisse, est supportée par une tige hexagone avec nœud ou pommeau, laquelle s'épanouit du bas en un large pied dont les bords inférieurs se dessinent en découpures polylobées.

Six plaquettes carrées en argent décorent le haut de cette tige; l'artiste y a figuré des tourterelles dans de petites arcades trilobées.

Aux six médaillons sertis au pourtour du nœud sont représentées de saintes images : la Vierge-mère, le Christ ou « Ecce Homo, » saint Jean-Baptiste, saint Chrysostôme, etc.

Au dessous, six autres plaquettes carrées offrent encore des tourterelles.

Puis vient la naissance également hexagone du pied, autour duquel on lit l'inscription, qui est gravée en lettres d'or sur un fond d'émail bleu. Le surplus du pied, entièrement ciselé, fait voir une élégante combinaison de fleurons et d'entrelacs qui forment au bas une série de six encadrements quadrilobés, dans lesquels sont serties des plaques d'argent ornées de diverses figures : le Christ ou « Ecce Homo, » saint Jean-Baptiste, un saint évêque ou abbé, saint Pierre et saint Paul. La sixième plaque offre le monogramme du Christ et les trois clous du crucifix gravés en creux et sans émail.

Le mérite incontestable des ciselures et la beauté des émaux compensent, dans cette curieuse pièce, la lourdeur générale des formes. Moins riches de détails, les calices de nos argentiers se recommandent, au contraire, par l'entente des proportions et l'élégance du galbe.

BRONZES & CUIVRES.

BRONZES ET CUIVRES.

L'art de fondre le cuivre, de le graver, le ciseler ou sculpter, « l'orfèvrerie de cuivre, » est, en France, aussi ancien que l'orfèvrerie des métaux les plus précieux. Dès le I^{er} siècle de notre ère, l'Arvernien Zénodore coulait en bronze une statue de Mercure pour la ville d'Augusto-Nemetum (Clermont). Au XII^e siècle, Suger, abbé de Saint-Denis, employait le même métal pour les magnifiques battants de la grande porte de son abbaye. Dans les grands travaux de décoration qu'il fit exécuter, « il appela des divers points du royaume, dit le moine Guillaume, son biographe, des maçons, menuisiers, peintres, forgerons, « fondeurs, » orfèvres et lapidaires, tous reconnus par leur habileté [1]. »

Au XIII^e siècle, existait à Paris une corporation des fondeurs, mouleurs, lampiers et ciseleurs, que mentionne Étienne Boileau, dans son livre des métiers. Pendant tout le cours du moyen âge, le cuivre servit à tant d'usages civils et religieux, vaisselle de tout genre, retables d'autel, reliquaires, lutrins, encensoirs, croix, chandeliers, crucifix, etc., qu'il alimentait évidemment une industrie des plus importantes, en même temps qu'il exerçait le génie des artistes.

Répartie en de nombreux centres de production, à l'exemple des autres industries contemporaines, la fabrication du cuivre dut employer au Puy, comme ailleurs, quelques-uns de ces « ymageux » dont nos anciens compoix ont conservé le souvenir.

On est d'autant plus porté à le croire, que, dès les temps antiques, la fabrication d'ouvrages de bronze avait été chez nous habilement pratiquée. Nous en avons jugé par la découverte d'un véritable « fonds de fabrique » qui fut trouvé, il y a quelques années, au lieu de la Mouleyre, commune de Saint-Pierre-Eynac. Des vases, des bracelets de diverses grandeurs, ornés de dessins ciselés, anneaux, pièces d'armures, instruments en bronze y étaient enfouis avec des pièces ébauchées, des morceaux rebutés et des lingots de cuivre. Nous avons trouvé ailleurs des agrafes émaillées, des objets de toilette, des statuettes antiques, dont une avec un vêtement gallo-vellavien.

[1] *Vie de Suger*, dans la collection Guizot, tome XXII, p. 181. (*Encyclopédie moderne*, au mot *France*. Hyacinthe Maury.)

Il ne serait donc pas impossible que, postérieurement, des ateliers locaux eussent produit aussi la plupart des plus anciens objets religieux en cuivre fondu et historié qui existent dans nos églises.

Nous avons au Puy deux intéressants spécimens de ces sortes d'ouvrages, qui datent du XI^e siècle. Ce sont de beaux médaillons qui décorent les ventaux de l'une des portes orientales de la cathédrale, où leur présence se combine artistement avec un curieux système d'anciennes ferrures. Ils figurent une tête de léopard relevée en très-forte saillie et se détachant sur une bordure découpée à jour dans un système d'ornementation mauresque.

Ces rares ornements des portes romanes méritaient surtout d'être signalés à l'attention des archéologues. Ces plaques, que représente la gravure suivante, ont un diamètre de 0m 23c.

Des vases et autres ustensiles religieux, d'anciennes cloches, montrent fréquemment des légendes, des noms de fondeurs, des empreintes de médaillons souvent traités avec art et attestant leur origine locale; remarquons surtout l'image de Notre-Dame du Puy dans son tabernacle gothique; on en a un intéressant exemple dans une petite pièce habilement fondue et ciselée sur cuivre doré, qui figure au pommeau d'une croix d'argent appartenant au cabinet de M. Falcon.

Citons encore des ustensiles domestiques, entre autres ces curieux « hanaps » en cuivre ciselé, incrusté et plaqué d'argent, que nous avons déjà signalés à l'attention du Congrès scientifique tenu au Puy*, et qui, recueillis dans notre ville, nous ont montré des ornements et jusqu'à des inscriptions arabes, avec des motifs de décoration empruntés à l'art français; par exemple, l'image de saint Georges terrassant le dragon, sujet qui rappelle celui qui est figuré sur les monnaies nationales dites « florins Georges, » du XIV^e siècle. Si l'absence de documents ne permet pas encore d'attribuer la fabrication de ces vases au pays où ils ont été découverts, il n'est pas sans intérêt de remarquer qu'anciennement la ville du Puy entretenait avec l'Espagne des relations de commerce. Nos artistes n'auraient-ils pas été conduits ainsi à reproduire des sujets mauresques, comme le sculpteur qui, au XI^e siècle, entourait d'ornements et d'inscriptions arabes des tableaux chrétiens, sur des portes de l'église cathédrale du Puy?

Le travail du cuivre en repoussé paraît avoir été connu également dans la ville du Puy; c'est ainsi qu'étaient exécutées les « targes » que portaient les chefs de confrérie dans les processions, et sur lesquelles étaient figurés divers emblèmes religieux, témoin celle du capitaine de la confrérie de Notre-Dame du Puy, dont voici le dessin.

* *Congrès scientifique*, tome I^{er}, p. 756.

Elle représente la patronne de cette ville dans le tabernacle qui, vers la fin du XVIIIe siècle, avait remplacé la niche gothique du XVe.

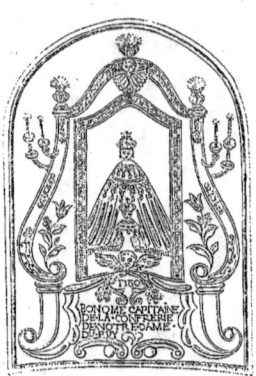

Mais le cuivre avait été plus d'une fois affecté, dans notre pays, à l'exécution d'ouvrages artistiques plus importants : en 1245, fut érigé, dans le chœur de l'église des dominicains du Puy, un sépulcre de bronze pour recevoir les restes de l'évêque Bernard de Montaigu. On y voyait l'image de ce prélat et une inscription en vers latins léonins, qui, l'une et l'autre, furent détruites en 1562 par les protestants.

Une singulière fatalité signale cette sinistre année de 1562; tandis que ces belles pièces périssaient par la main des briseurs d'images, d'autres ouvrages d'art étaient jetés au creuset et transformés, par les catholiques, en pièces d'artillerie, pour l'expulsion des iconoclastes. Outre trente-six cloches que fournirent ensemble toutes nos églises, le prieuré du Monastier-Saint-Pierre sacrifia une aigle en cuivre qui formait un beau lutrin dans le chœur. La cathédrale perdit aussi pour le même objet « le gros pied de son aigle, » et l'église de Saint-François « les piliers de laiton étant devant le grand autel*. »

Bien d'autres églises possédaient autrefois des ouvrages habilement exécutés dans le même métal. On citait surtout celle de la Chaise-Dieu, où l'on admirait, entre autres pièces de ce genre, une figure de Moïse en cuivre doré servant de pupitre, décrit en ces termes par le P. Tiolier : « Un beau griffon de cuivre, de la hauteur de sept pieds, supporté sur une base de même à six faces, sur chacune desquelles sont gravées les armes de Réginald de Blot, abbé (1465-1491), qui le fit faire. Ce griffon tient sur ses pattes de devant une belle lame de cuivre où sont représentés les quatre évangélistes et, au milieu, les armes du cardinal de Tournon**. »

* Médicis. Chronique De Podio, liv. II, f. III, c. xv.
** Le P. Tiolier, cité par M. Mandet dans sa notice sur la Chaise-Dieu : *Documents relatifs à l'histoire du Velay*.

La révolution de 1793 ne fut pas moins funeste aux œuvres religieuses de cuivre ou d'autres métaux. A cette époque, existait encore sur la place du « For, » auprès du portique méridional de la cathédrale, un élégant édicule ou « oratoire » de style gothique, qu'avait fait élever, en 1492, un généreux official du Puy, Pierre Odin, après son retour de Rome, où, d'après nos chroniques, il avait été envoyé en ambassade par Louis XI.

Ce monument était surmonté d'une colonne supportant une croix, et l'on rapporte qu'un beau Christ en cuivre doré y était attaché du côté qui regardait l'hôtel de l'évêché*.

* Ce monument est figuré dans le tableau d'une procession qui eut lieu au Puy, en 1650, à l'occasion d'une peste, et qu'on voit dans l'église cathédrale. On consultera aussi avec intérêt une gravure exécutée par Lepagelet (1791), qui représente la place du For avec tous les curieux monuments qui l'entouraient à cette époque.

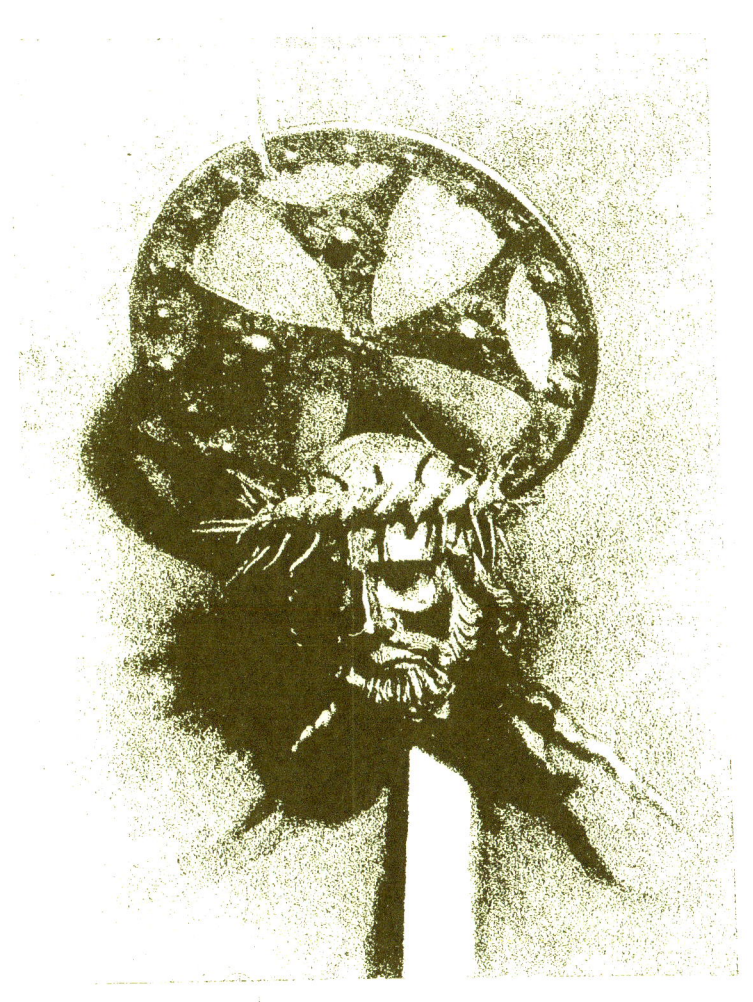

Fig. 12.

TÊTE DE CHRIST.

(PL. 12.)

C'est au crucifix dont on vient de parler, brisé en pièces lors de la révolution, qu'aurait, dit-on, appartenu le fragment figuré dans l'Album. Le travail et le style de ce morceau, en effet, conviennent très-bien à la date de 1492, époque de l'érection du monument. On y voit aussi que, placée à une certaine élévation et au sommet d'un édicule, la tête du Sauveur avait été traitée en vue de l'effet perspectif. Il serait difficile de s'expliquer autrement la grandeur du nimbe crucifère, la saillie de la couronne énergiquement accentuée par de longues et grosses épines, et enfin les traits du visage fortement accusés.

Au point de vue du « naturalisme » qui paraît avoir guidé la main de l'artiste, cette figure se fait d'ailleurs remarquer par l'exactitude des formes et le fini du modelé : la mort a fermé les yeux du Sauveur, les orbites sont profondément caves, la bouche est restée entr'ouverte, et de longues mèches de cheveux tordus et raidis par une sueur mortelle flottent sur les épaules. On admire aussi le sentiment de la ciselure, surtout dans les touffes des cheveux et de la barbe.

Quant au travail qui a précédé la ciselure, il indique une certaine habileté de main. Comme dans une œuvre d'orfèvrerie, on remarque ici un assemblage de diverses pièces : des rosaces sont ajustées et rivées sur le nimbe, et leurs pétales, au nombre de cinq ou de six, ont été découpés et modelés en repoussé et au marteau. La fleur centrale, qui figure une marguerite, a même trois rangs superposés de petits pétales exécutés d'après le même procédé. La couronne, en torsade, paraît avoir été fondue, puis solidement attachée autour du crâne.

Le reste de la tête, qui est formé de lames minces de cuivre, laisse voir des traces de soudure adroitement dissimulées. Elles font supposer que les saillies auraient été obtenues au repoussé. S'il en était ainsi, on ne saurait contester à cette œuvre un mérite d'exécution en rapport avec les progrès que l'art était en voie d'atteindre à une époque qui précéda de peu d'années celle des Michel-Ange et Benvenuto Cellini.

FERRONNERIE.

Appelé à éveiller les investigations sur l'art local, dans ses applications aux ouvrages exécutés en différents métaux, ainsi qu'en bois, ivoire, tissus, peintures, etc., l'Album devait un souvenir à la ferronnerie artistique, dont nos églises, châteaux et vieilles maisons ont conservé jusqu'à nous de précieux spécimens.

Les ferrures habilement ouvragées et appliquées, dans notre pays, à la décoration des édifices religieux, abondent déjà vers le XII^e et le XIII^e siècle. Des pentures et armatures plus ou moins ornées couvrent alors les ventaux des portes. Ce sont encore des tiges enroulées en rinceaux, épanouies en fleurons, élégants réseaux à jour qui forment d'autres ventaux et des grillages de clôture; on en voit surtout de curieux spécimens à la cathédrale du Puy et aux églises de Céaux-d'Allègre, de Rosières, etc.

Au XV^e siècle, les églises s'enrichissent de grilles en colonnettes et légers pilastres surmontés d'arcs en ogives et en accolades, de dentelures et fleurons, à l'exemple d'une ancienne clôture du chœur de la cathédrale, dont l'exposition religieuse offrait d'intéressants morceaux. Depuis lors, le fer se plie à tous les caprices de la mode et reflète les styles successifs de l'architecture dans une foule d'objets religieux, tels que croix, pupitres, tabernacles, reliquaires, moules à hostie, etc.

Du XV^e au XVII^e siècle, surtout au XV^e, la ferronnerie s'appropria aussi toutes les ressources du goût à l'usage des châteaux et maisons; alors les portes se hérissent de têtes de clous, saillantes, taillées à facettes, ciselées en fleurons, dont les lignes s'entrecroisent, en laissant entre elles des places pour de jolis heurtoirs, de riches plaques de serrures et de verroux, et d'élégants « judas. » Les impostes sont fermées par des grilles à compartiments tréflés, quadrilobés, etc., aux bordures ornées de fleurs.

D'autres grillages défendent les fenêtres; leurs barreaux, dont les sommets s'épanouissent en fleurs-de-lis, dissimulent leur aspect sinistre par l'élégance de leurs formes. A l'intérieur, dans les cours, de légères consoles en fer supportent des galeries de communication, et au dessus des puits et citernes, se dressent des ferrures combinées également suivant des dispositions artistiques.

C'est surtout aux meubles, crédences, dressoirs, bahuts, etc., que sont réservés les plus fins ouvrages, les pentures délicatement travaillées à jour, et les serrures que décorent des écussons armoriés, des statuettes d'anges et de saints, des grotesques, des broderies et autres ornements. Une foule d'objets en fer, des coffrets à dessins ciselés et gravés, des armes, des pertuisanes, etc., montrent également des motifs variés de décor, parmi lesquels des blasons et d'autres détails éveillent souvent la pensée de fabrications locales.

Le goût artistique qui avait présidé, dans le Velay, à la confection d'ouvrages si variés, s'était maintenu chez nous jusqu'à la fin du XVIII⁰ siècle, et lorsque, sous l'épiscopat de Monseigneur de Galard, on voulut modifier les dispositions du chœur de la cathédrale, ce fut encore un industriel du pays qu'on chargea d'exécuter de nouveaux et riches grillages en fer forgé. Des restes de cette clôture, qui, lors des dernières restaurations de l'église, furent enlevés et placés dans le cloître, attestent que l'art de la ferronnerie n'était pas encore tombé dans un complet oubli. Sur l'une des tiges de cette ferrure, l'artiste a gravé la date 1783 et a signé son œuvre : MIRAMAND, A MONISTROL (sur Loire).

Nous aurions à citer, au Puy et sur tous les points de la contrée, de nombreux exemples que ne comporte pas le modeste cadre de ce travail. Obligé de nous restreindre à de rapides aperçus, bornons-nous à décrire la plus curieuse pièce qui figurait à l'exposition religieuse, et que nous considérons comme un beau modèle de la ferronnerie du XII⁰ siècle dans le Velay.

PL. 15.

PORTE ROMANE EN FER.

(PL. 15.)

C'est un battant de porte en fer forgé qui mesure 2m 60c de haut sur 1m 30c de large. Il provient de la cathédrale du Puy et fut déplacé lors des dernières restaurations de cette église. Cette porte, qui communiquait de la branche nord du transept dans la galerie sud du cloître, arrêtait les regards par les harmonieuses combinaisons de ses faisceaux de volutes et ne laissait pénétrer la vue à travers le tissu serré des enroulements que pour faire entrevoir, dans de mystérieuses perspectives, l'intérieur du sanctuaire ou les portiques du cloître.

Cette pensée artistique s'alliait, d'ailleurs, avec les conditions de solidité qui, sans exclure la grâce et une certaine légèreté de dessin, exigeaient que les tiges et leurs volutes fussent suffisamment rapprochées entre elles et fortement liées les unes aux autres.

Il est d'autant plus intéressant de remarquer avec quel bonheur l'artiste a satisfait à cette double nécessité d'élégance et de solidité imposée par la position particulière de cette porte, qu'à l'égard d'autres grilles romanes de la même cathédrale, ayant pu servir aux clôtures du chœur, les motifs du dessin, qui sont disposés aussi avec goût pour d'autres effets, laissent des jours plus spacieux entre les gracieux contournements ou les lignes formées par les tiges de fer. On en jugera par le panneau suivant, qui est placé aujourd'hui à la rampe d'un escalier, dans la cour du clocher de la cathédrale.

Quant au système d'ornementation de notre battant de porte, il accuse la plus belle variété d'un type qu'on a

signalé dans quelques autres églises, par exemple, à la cathédrale d'Arras[*], au chœur de l'église de Conques (Aveyron)[**], etc., et dont on peut voir aussi de curieux spécimens dans la clôture d'une chapelle de l'église du Collège, au Puy.

En général, ce type, qui se rapporte au XII^e ou XIII^e siècle, a pour élément : « quatre volutes principales affrontées deux à deux, partant d'un nœud saillant, d'où sortent également des tiges de fer plus minces et diversement contournées[***]. » D'ordinaire, ce motif se répète, comme ici, dans toute la grille, en formant des bandes verticales et parallèles que des montants séparent les unes des autres ; enfin montants et volutes sont étroitement reliés ensemble par des anneaux de fer qui, « faisant saillie sur la surface, l'accidentent et produisent de nombreux jeux de lumières et d'ombres. » Le caractère le plus remarquable qui, dans le spécimen figuré par la planche de l'Album, ajoute une nouvelle distinction à ce beau type, c'est la présence de petites volutes qui, entre les quatre principales, se multiplient pour remplir harmonieusement tous les vides. Observons aussi avec quelles justes proportions sont traitées les tiges : plus larges au point central d'où elles naissent, elles vont en s'affaiblissant à mesure que d'autres tiges s'en détachent et s'enroulent en volutes.

Un autre détail curieux, parce qu'il indique le fini de l'ouvrage, c'est que tiges et volutes ont leurs surfaces creusées de petits trous ou pointillées, comme un dernier ornement ajouté à toute cette broderie de fer.

Inutile de dire qu'à la façon heureuse dont les gonds, de forme massive, ont été dissimulés à la vue, du côté externe de la porte, il ne semble pas qu'on doive considérer comme contemporaine la serrure maussade que présente aujourd'hui cette même face du grillage.

[*] *Annales archéologiques*, par M. Didron, tome VIII, page 181.
[**] M. Alfred Darcel. *Annales archéologiques*, tome XI, page 4.
[***] M. Alfred Darcel.

ÉMAILLERIE SUR CUIVRE.

ÉMAILLERIE SUR CUIVRE.

L'histoire de l'art au moyen âge offre, plus qu'on ne suppose, des points de contact avec l'antiquité. « Au XIII^e siècle, dit M. de Laborde, car c'est toujours à cette grande Renaissance française qu'il faut remonter, les orfèvres, qui étaient tous sculpteurs, graveurs et des artistes éminents, comprirent, comme l'antiquité, la statuaire et, comme elle, ils exécutèrent leurs ouvrages dans les métaux les plus précieux et avec le secours de la polychromie *. »

L'émaillerie, que des traditions suivies avaient conservée depuis les temps antiques, leur fournissait un genre de coloration aussi solidement adhérente au métal qu'elle était brillante et variée de tons. D'autres industriels non moins habiles, s'appropriant aussi le même procédé de peinture, l'appliquaient au cuivre dont il faisait valoir, par d'ingénieuses combinaisons de dessin, les ciselures, statues et ornements épargnés en saillie dans la taille ou le creux du métal que remplissait l'émail **.

C'est surtout des ateliers de Limoges que sortirent une foule d'ustensiles et d'objets religieux ainsi travaillés en cuivre et émail : châsses, reliquaires, ciboires, encensoirs, navettes, lampes, flambeaux, crosses, etc., qui meublaient nos anciennes églises.

Il n'est pas à dire pour cela que d'autres villes n'aient pas fait usage des mêmes procédés de fabrication : « Ce serait méconnaître, dit M. de Laborde, les habitudes nomades des maîtres et même des apprentis de tous les métiers, qui portaient au loin leurs secrets et leur habileté. Ainsi s'explique la présence sur la rive gauche du Rhin, à Cologne, à Mayence, et même encore dans un grand rayon autour d'Aix-la-Chapelle, ce vieux centre du luxe carlovingien, d'une abondance de pièces d'orfèvrerie émaillée, dont Limoges ne peut revendiquer ni le style, ni le caractère, ni la gamme de tons simple et sévère, composition et coloration qui semblaient découler plus directement des belles traditions de l'antiquité que des pratiques byzantines ***. »

A considérer aussi la quantité de cuivres émaillés qui ont été recueillis en France et surtout dans les régions du centre, en Auvergne, dans le Velay, etc., on est porté à croire que Limoges n'eut pas, dans ces contrées, le

* *Notice des émaux, bijoux, etc.*, du Musée du Louvre, 1^{re} partie, page 14.

** Concurremment avec ces cuivres ainsi décorés, on fabriquait des ustensiles émaillés du même genre, en argent et en vermeil. On en a un bel exemple dans une fort jolie boîte aux saintes espèces, en argent doré, antérieure au XIII^e siècle, qui provient de l'abbaye de la Chaise-Dieu et qui a été déposée par Monseigneur le cardinal de Bonald dans le trésor de la cathédrale de Lyon.

*** M. de Laborde, *Notice des émaux, bijoux, etc.*, page 35.

monopole absolu d'une industrie si florissante, alors surtout que différentes villes se signalaient par l'abondance et la perfection des ouvrages d'orfèvrerie.

On a pu voir, par nos précédentes notices, que des artistes du Velay avaient su atteindre une certaine perfection dans les œuvres diverses qui comportaient l'emploi de l'or et de l'argent, aussi bien que dans la fabrication des ouvrages en cuivre et en fer. Pourrait-on dès lors supposer qu'ils restèrent complètement étrangers à un art qui joua en France, surtout du XIe au XVe siècle, un si grand rôle industriel? Nous n'avons pas, il est vrai, tous les éléments pour résoudre cette intéressante question. On sait combien sont rares les émaux qui portent des noms d'auteurs et des indications de provenance. D'un autre côté, les différences de style entre les productions qu'on est convenu d'attribuer à l'école limousine, et celles qu'on pourrait assigner à d'autres ateliers plus ou moins voisins, ne sont pas suffisamment tranchées pour nous guider sûrement dans des investigations basées sur cette seule considération.

Cependant on entrevoit déjà, même dans ces conditions de difficiles études, des nuances de facture et de coloration à l'égard de certains émaux contemporains, desquelles on serait porté à induire l'ancienne existence de différents lieux de fabrication. Un examen attentif des motifs du décor, de certains ornements qui, goûtés particulièrement par les artistes de certaines contrées, apparaissent, sur les émaux comme sur les monuments de l'architecture, dans les œuvres d'orfèvrerie et jusque sur les monnaies, peut aussi fournir quelques lumières à la même étude.

Guidé par ces données, nous avons proposé, dans un autre travail[1], d'attribuer à un artiste vellavien une plaque de croix en cuivre doré et émaillé qui a été trouvée dans le pays et qui semble trahir sa provenance, moins encore dans la disposition du sujet, la touche et les tons de l'émail, que dans un détail caractéristique de l'ornementation. En voici le dessin.

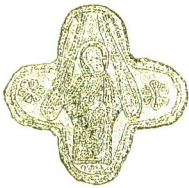

Aux deux côtés de l'ange aux longues ailes qui en occupe le milieu, est figuré un ornement semblable à ces rosaces formées de six pétales, qui, vers la fin du XIIIe siècle, constituaient le type de la monnaie du Puy.

Le même symbole fut, dans le principe, une variété du « chrisme » sur l'un de nos monuments sculptés vers le VIe siècle. C'est ainsi qu'on le trouve également représenté, dès l'origine de la monnaie locale, au Xe siècle, sur

[1] Notice sur une ancienne plaque en cuivre émaillé. (*Congrès scientifique de France*, 22e session tenue au Puy, tome 2, p. 628.)

les deniers d'argent, et plus tard sur les méreaux ou jetons du chapitre de l'église cathédrale; insensiblement il se transforma en rosace, comme le font voir notre plaque et nos deniers contemporains.

Il est donc permis de supposer qu'en adoptant cet ornement, les émailleurs s'étaient inspirés d'un symbole consacré dans le pays par un long usage et que la monnaie locale offrait constamment à leurs yeux.

Ce signe monétaire, désormais approprié par les émailleurs à la décoration de leurs ouvrages, continua, au XIVe siècle, d'être employé au même usage. On l'observe, en effet, un peu plus modifié dans ses formes, sur un riche pied de chandelier de cette époque, qui fait partie, comme la plaque précédente, du cabinet de M. Falcon. Il n'est pas inutile d'ajouter que cet objet, qui est également émaillé « en taille d'épargne, » se caractérise d'ailleurs, à l'égard de sa destination locale, par des écussons aux armes d'une famille seigneuriale du pays [*].

Au surplus, nous avons établi précédemment, qu'au XVe siècle nos argentiers appliquaient l'émail à la décoration de nos pièces d'orfèvrerie.

Si les aperçus qui précèdent éveillent la pensée d'ateliers locaux, ne devrait-on pas supposer que bien des cuivres émaillés qui ne portent aucune marque de provenance, et en particulier la plupart de ceux que possédaient nos anciennes églises, étaient aussi des œuvres de fabrique vellavienne? Sans rejeter cette hypothèse, qui n'est pas invraisemblable, attendons que des recherches, poursuivies dans cette voie, permettent, à l'aide de nouvelles données, de résoudre la question; bornons-nous provisoirement à signaler deux reliquaires émaillés, parmi plusieurs autres que les paroisses de la Haute-Loire avaient fournis à l'exposition religieuse.

[*] M. de Laborde (n° 140 de son catalogue) a signalé aussi de petites rosaces à six lobes semées sur fond d'azur dans des plaques d'argent émaillées (émaux mixtes) qui représentent quatorze scènes du nouveau Testament et sont ajustées dans la décoration du piédestal de la statue de la Vierge, en argent doré, donnée en 1339 à l'abbaye de Saint-Denis par la reine Jeanne d'Evreux, et qui est placée aujourd'hui au Musée des souverains. Il serait intéressant de savoir si ces rosaces ont été imitées également de celles qui figurent sur nos monnaies du Puy, ce que nous n'avons pu vérifier.

RELIQUAIRE DE LAVOUTE-CHILHAC.

(n. 14.)

La forme carrée de ce coffret avec toit pyramidal à quatre pentes, et sa hauteur de 0^m 31^c, signalent un type qui est connu dans le Velay par d'autres spécimens, en particulier par une belle pièce du cabinet Falcon. Les arcs à plein cintre qu'on y voit leur assignent une date antérieure au XIII^e siècle ; l'émail a l'éclat, le poli et les tons de couleurs qu'on admire dans les reliquaires des XI^e et XII^e. Le bleu lapis y domine comme ton général ; on y remarque aussi le bleu clair et un bleu très-foncé et presque noir ; les autres couleurs sont vertes, rouges, jaunes et blanches ; certains motifs de la décoration se nuancent de trois ou quatre de ces tons juxtaposés.

Les fonds, que traverse d'ordinaire une bande horizontale d'un bleu clair, sont étoilés d'astérides et de rosaces très-variées de formes, et donnent l'idée d'un ciel traversé peut-être par la voie lactée et diapré d'étoiles.

A la différence d'un riche reliquaire du musée du Puy, où toutes les figures émaillées se découpent sur un fond en cuivre entièrement épargné et couvert de rinceaux finement burinés, ici la taille a épargné les figures qui, suivant l'usage, sont dorées et gravées. Comme dans plusieurs autres reliquaires du même genre, les têtes sont appliquées en relief sur le cuivre. Le Christ en croix, qui occupe la face principale, est entièrement en demi-bosse, et fixé aussi par des clous.

Le sujet de cette face se complète, d'un côté, par la sainte Vierge, les mains croisées, et, de l'autre, par l'apôtre saint Jean, qui tient un évangéliaire de la main gauche. Au dessus des bras de la croix apparaissent deux anges dont on ne voit que le haut du corps. Le nimbe sur lequel est posée la tête du Christ est crucigère, à croix rouge et fond bleu clair bordé de jaune. Les autres nimbes sont bleu foncé ou bleu clair, bordés de jaune pour la Vierge et saint Jean, et bordés de blanc pour les anges. Le haut de la croix porte une bande de cuivre doré sur laquelle on lit l'inscription IHS XPS, où l'on peut remarquer l'H et le P grecs.

La face latérale de droite nous offre la scène du tombeau après la résurrection du Sauveur. Ce sujet est figuré sous une arcade trilobée à plein cintre, supportée de chaque côté par une colonne que surmonte un édicule terminé en forme de dôme. Aux deux côtés du sépulcre, au dessus duquel est suspendue une lampe, sont représentés quatre personnages : à droite, les trois Marie portant des vases de parfums ; à gauche, l'ange, tenant d'une main une tige fleurdelisée et les pieds posés sur des nuages, qui leur adressa ces paroles : « Jésus est ressuscité, il n'est plus ici. » Les nimbes ont à peu près les mêmes teintes que les précédents, sauf que, dans ceux des trois Marie, ils sont perlés de rouge autour de la tête des saintes femmes.

Le sujet de la face gauche représente la glorification de la Vierge entourée d'une auréole elliptique. Marie est assise sur l'arc-en-ciel, les pieds appuyés sur un tabouret bleu clair semé de taches rouges ; la main droite est

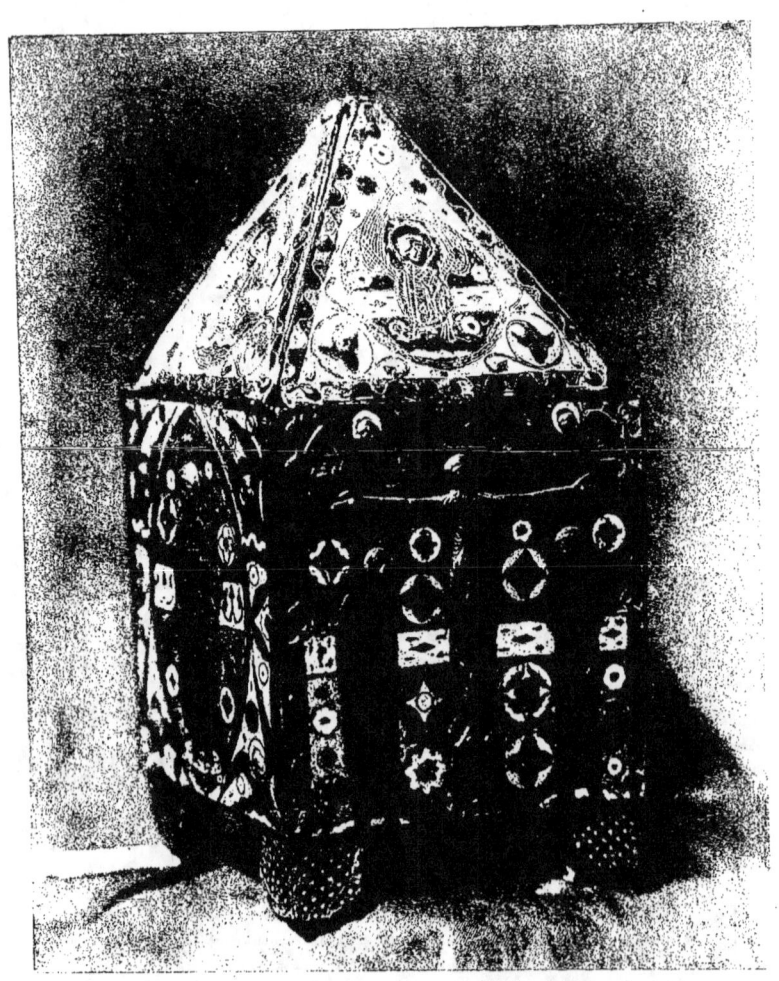

Pl. 14

levée et ouverte ; la gauche tient une tige de lis ; son nimbe est, comme dans la scène précédente, à fond bleu à deux teintes et avec liseré tacheté de rouge et bordé de jaune. Quatre anges, le corps caché en grande partie par des nuages, décorent les angles du tableau ; l'un d'eux porte à la main un évangéliaire. Leurs nimbes, semblables aux précédents, ont le bord cerclé de taches rouges.

Signalons, comme particularité curieuse qui pouvait tenir à quelque tradition artistique ou religieuse inhérente au lieu de fabrication, la singulière façon dont la Vierge supporte le lis avec le pouce et le doigt médius. Nous ne voudrions pas en induire une donnée de provenance ; cependant il est bien remarquable d'observer la même disposition des doigts et du lis à la main d'une vierge représentée sur un tombeau du XIIIe siècle, dans la chapelle du clocher de notre cathédrale. Il y a là aussi quelque chose qui peut rappeler la bénédiction grecque, telle que nous la montrent, plusieurs fois répétée, de très-curieuses peintures murales de la même église ; réminiscences ou influences byzantines qui, en rattachant l'iconographie de ces peintures à celle de nos émaux, ouvrent un nouveau champ aux conjectures.

A la face postérieure est placée la porte du reliquaire ; elle ferme l'entrée d'une arcature formée par deux colonnes et un arc à plein cintre avec édicules. Comme la porte du ciel, elle est gardée par saint Pierre, qui tient une double clef de la main droite, et un évangéliaire de la gauche que couvre en signe de respect un pan du manteau. Le saint est assis, dans une attitude solennelle, sur un riche coussin posé lui-même sur l'arc-en-ciel ; il a un nimbe vert festonné d'un liseré blanc.

Au rampant triangulaire du toit qui surmonte ce côté du reliquaire, l'artiste avait représenté et fixé sur la plaque, dans une auréole circulaire, le buste du Christ. Cette statuette a disparu, et à la place qu'elle occupait, on en voit l'empreinte dessinée en silhouette. La main droite bénit à la manière latine, et la gauche tient le livre des Évangiles. Le nimbe, qui est intact, a la forme crucigère avec croix rouge et fond nuancé de bleu à deux teintes et liseré jaune.

Au dessus, le Saint-Esprit en colombe et à nimbe crucigère descend du ciel et remplit l'angle supérieur du tableau, tandis que les deux autres angles sont richement ornés d'élégants fleurons.

Les trois autres rampants du toit offrent aussi des auréoles circulaires, dans lesquelles on voit des anges sortant à mi-corps des nuages et tenant un livre à la main.

Toutes les auréoles, une partie des fleurons et les bordures des tableaux inférieurs sont, comme les figures et leurs attributs, épargnés en cuivre et diversement guillochés. Les bordures des plaques supérieures sont, au contraire, festonnées d'émaux rouges, verts et jaunes, incrustés dans le cuivre. C'est dans ces bandes d'encadrement que sont régulièrement espacés les clous à têtes saillantes qui attachent les plaques au coffret intérieur, en bois de chêne.

RELIQUAIRE DE SAINTE-FLORINE.

(n. 15.)

Longueur 0m 235m. Le musée du Puy, la cathédrale et diverses églises du département possèdent un certain nombre de reliquaires émaillés qui offrent le même type de forme que celui-ci : un coffret allongé, surmonté d'un toit à deux pentes, dont le faîte est couronné par une crête à jours et rehaussée d'ornements gravés. Ces pièces se distinguent entre elles par la richesse des rinceaux, les teintes de l'émail, les pierres ou verres coloriés qui y sont sertis, et par les figures tantôt émaillées, tantôt mi-partie de cuivre doré et d'émail, les unes en relief, les autres à surfaces planes gravées ou ciselées. Notre habile collaborateur, M. Malègue, aurait donc pu choisir pour l'Album un spécimen de plus grande dimension et plus riche d'ornement ; mais la plupart de ces reliquaires sont à peu près contemporains de la petite châsse de Lavoûte-Chilhac, et peut-être convenait-il mieux d'opter pour un modèle qui, dans sa modeste ornementation, caractérisait une autre phase de l'émaillerie.

Le reliquaire de Sainte-Florine, comme des custodes, navettes, etc., qu'il n'est pas rare de trouver dans le pays, se distingue, au premier aspect, des pièces qui lui sont antérieures, par les couleurs ternes de l'émail. Le rouge opaque qui forme les auréoles circulaires des anges, le même rouge et le bleu qui alternativement remplissent leurs nimbes, le blanc qui fait le fond de ces auréoles, et enfin le bleu sur lequel se détachent les ornements, font toute la décoration d'émail. Nous ne trouvons plus ici d'émaux nuancés, variés de couleurs, éclatants et polis comme des pierres précieuses. Les rinceaux eux-mêmes, épargnés en cuivre doré et gravé, ont en général un cachet de maigreur parfaitement distinctif. L'émaillerie est en voie de décadence, et nous ne croyons pas être dans l'erreur en disant que la coloration, le style, tous les détails du décor trahissent la première moitié du XIVe siècle.

Cependant ne soyons pas injuste pour cette époque : le même reliquaire montre une certaine harmonie dans la combinaison des rinceaux qui remplissent tous les intervalles compris entre les médaillons et les font valoir. Les anges eux-mêmes, en cuivre épargné, doré et gravé, se dessinent bien sur le fond éclairé de blanc.

Il n'est pas jusqu'à ces trois longues tiges terminées en boule et surmontant le faîte du toit, qui n'ajoutent un effet piquant à la décoration de ce petit meuble.

Le même système de médaillons et de rinceaux se déploie sur toutes les parois des plaques : à la face postérieure et aux faces latérales ; les frontons de celles-ci sont remplis avec goût par des anges aux ailes déployées ; enfin, l'ajustage des pièces, toutes en cuivre rouge sans doublure intérieure en bois, a été fait assez habilement par soudure dans le couvercle et au moyen d'attaches en cuivre dans le coffre ou la partie inférieure.

IVOIRES SCULPTÉS.

IVOIRES SCULPTÉS.

L'ivoire, cette belle et riche matière qui se prête merveilleusement à la sculpture et à la polychromie, qui reçoit un poli si parfait et se combine, pour tout genre d'ornementation, avec le bronze, l'argent et l'or, se lie à toutes les phases de l'art, depuis la Minerve grecque du Parthénon, toute d'ivoire et d'or, que Phidias exécuta quatre siècles avant l'ère chrétienne, jusqu'à cette grande châsse conservée au musée de Cluny, et qui est « ornée de cinquante et un bas-reliefs tirés de l'ancien et du nouveau Testament, avec rehauts d'or et de couleur [*] ; » enfin, depuis le XIVᵉ siècle, où fut exécutée cette admirable pièce, jusqu'à nos jours.

Soit qu'à diverses époques on eût travaillé aussi l'ivoire dans le Velay, soit que d'autres localités l'aient constamment fourni à ce pays pour les besoins du luxe et les usages civils et religieux, il est certain que des fouilles effectuées sur différents points de notre sol, que nos anciennes églises et les collections publiques et privées ont livré ou peuvent offrir aux investigations de la science nombre de pièces artistement travaillées en cette matière. Telles sont, pour l'époque gallo-romaine, entre autres objets de toilette, de longues aiguilles à tête travaillée, et parfois revêtue de lamelles d'or, qui avaient servi à orner la chevelure des dames vellaviennes ; des tablettes sculptées, etc. ; et pour les époques postérieures, des coffrets du VIᵉ ou du VIIᵉ siècle [**], des boîtes chrétiennes du même temps, destinées aux eulogies : des porte-paix, des oratoires, olifants, pièces d'échecs, diptyques, triptyques, reliquaires, boîtes à miroir, manches de couteaux, râpes à tabac, etc.

Des pièces d'ivoire plus ou moins riches de sculpture figuraient autrefois comme objets de prix, avec une foule d'ouvrages d'or et d'argent, dans le trésor de notre cathédrale ; on y voyait, entre autres, un bel olifant conservé aujourd'hui au musée du Puy et que la tradition appelle le « cornet de saint Hubert. » Il est couvert de figures d'animaux fantastiques ou réels, quadrupèdes et oiseaux, auxquelles la féconde imagination de l'artiste a voulu associer celle de l'homme, représenté avec un costume et des attributs de bûcheron. Cette curieuse pièce, d'un style fort ancien, devait se rattacher à quelque acte de foi et hommage féodal, le don de ces espèces de cornes étant, comme on sait, une cérémonie d'usage pour confirmer une concession faite à une église. On a supposé que ces sortes d'ivoires avaient été travaillés en Orient ; il en est cependant qui trahissent une origine occidentale, d'après l'un de ces olifants que nous possédons et qui, trouvé dans un pays voisin (l'Auvergne), offre l'image

[*] Catalogue du musée des Thermes et de Cluny, nᵒ 404.

[**] On en a un curieux exemple dans un coffret trouvé à Lavoûte-Chilhac par Monseigneur le cardinal de Bonald, alors évêque du Puy, et déposé par lui au trésor de la cathédrale de Lyon.

chrétienne de l'agneau pascal crucigère et la main divine bénissant, accompagnés également d'animaux plus ou moins fabuleux et réels. Il ne serait donc pas impossible que quelques-uns de ces ivoires eussent été fabriqués en France et peut-être dans le pays où ils ont été découverts.

Le trésor de la cathédrale renfermait aussi des reliquaires d'ivoire sculptés et peints, comme le témoigne l'inventaire de 1444. L'un d'eux offrait, « du côté de la clef, huit figures sculptées entre deux anges. » Un autre, que l'inventaire qualifie de « neuve, » prouve que, dans le cours du XVe siècle, l'ivoire était employé à la confection d'ustensiles religieux.

La vogue dont jouit cette matière à la même époque est d'ailleurs attestée par une foule de diptyques et de triptyques disséminés dans nos collections locales.

On pourrait croire que nos « ymageux » et orfèvres s'étaient parfois approprié le travail et l'emploi de la même matière, car dans les moments où elle cessait d'abonder et qu'elle était d'un prix trop élevé, ils imaginèrent de la remplacer par une sorte de pâte dont la dureté, le brillant et le ton blanchâtre imitaient l'aspect de l'ivoire ; nous en avons un curieux exemple dans un médaillon représentant en bas-relief la Vierge-mère et qui orne une des croix d'argent fabriquées au Puy, vers la fin du XVe siècle, par François Gimbert. Cette pièce fait partie du cabinet de M. Falcon.

Du reste, « la taille » de l'ivoire, comme on disait au XIVe siècle, appartenait aux ymagiers ou ymageux, profession qui est mentionnée, en 1408, dans un compoix de la ville du Puy. Déjà en 1260 les statuts des métiers de la ville de Paris relataient les ouvrages que cette profession livrait à la vente : « Ce est à savoir taillères de crucefiz, de manches à coutiaus et de toute autre manière de taille, quèle que ele soit, que on face d'os, d'yvoire, de fust et de toute autre manière d'estoffe [1]. »

[1] *Statuts des métiers*, d'Étienne Boileau, *Collection de documents inédits relatifs à l'histoire de France*, 1re série.

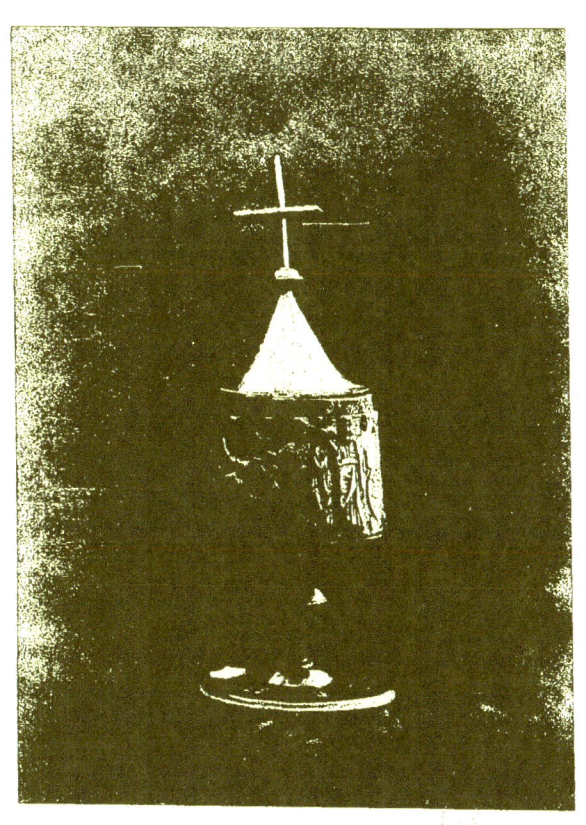

CUSTODE DE LAVOUTE-CHILHAC.

(pl. 16.)

Ce curieux ustensile, dont la hauteur totale est de 0ᵐ 31ᶜ, sert aujourd'hui de reliquaire dans l'église paroissiale de Lavoûte-Chilhac. Il comprend une boîte ronde en ivoire sculpté, qui a 0ᵐ 15ᶜ de hauteur; elle est supportée par un pied en cuivre et surmontée d'un couronnement conique, avec croix, le tout du même métal.

Ces pièces de cuivre sont de la fin du XVᵉ siècle, comme l'attestent leur galbe et les formes particulières des lettres gothiques du mot 𝔍𝔢𝔰𝔲𝔰, qui est gravé en légende circulaire à la face supérieure du pied.

La boîte montre des indices d'une disposition antérieure : on y voit la place, restée lisse, d'une serrure qui est aujourd'hui sans emploi, et les trous de scellement d'un autre fond et du cercle métallique qui, dans le haut, s'articulait jadis avec un autre couvercle.

Ce vase peut rappeler, par sa structure primitive, ces boîtes en ivoire qui, vers les premiers siècles du christianisme, servaient à contenir les eulogies.

A l'exemple de ces antiques ustensiles du culte, celui-ci est décoré, dans son développement circulaire, de scènes empruntées aux sarcophages chrétiens des Vᵉ et VIᵉ siècles, et, comme on le voit sur une pièce analogue qui est conservée au musée de Cluny, les sujets qui sont ici représentés paraissent offrir la guérison d'un infirme, la Samaritaine, et probablement aussi la résurrection de Lazare et la multiplication des pains.

Nous hésitons cependant à croire que cet ivoire remonte réellement au VIᵉ siècle. Divers détails des compositions semblent s'y opposer : la résurrection de Lazare n'y est indiquée que par un tombeau, et la multiplication des pains par une corbeille remplie de ces vivres; représentations incomplètes qui dénotent des imitations plus ou moins vagues des mêmes sujets, tels qu'ils devaient être figurés sur de plus anciennes boîtes à eulogies. La lampe qui est suspendue au-dessus de la tombe, les dômes ou édicules qui surmontent le sépulcre, les évangéliaires que les apôtres portent par une main couverte du pan de leur manteau, rappellent des particularités que l'on observe sur nos cuivres émaillés des XIᵉ et XIIᵉ siècles.

Cependant à ces traits caractéristiques s'en joignent d'autres plus anciens : le christ est imberbe, son nimbe est uni, et, au lieu de figurer sur cet insigne divin, la croix est tenue par la main du Sauveur; les apôtres n'ont pas de nimbe, et l'un d'eux, qui est debout auprès du Christ, exprime, comme la Samaritaine, ses sentiments d'admiration en levant la main droite, par imitation d'un geste usité pour la prière, aux premiers âges de l'Église, et qui n'a été conservé dans le culte actuel que pour le prêtre prononçant l'oraison à l'autel; l'amphore

placée près de la Samaritaine présente encore le galbe antique; les vêtements, le style de la sculpture et le travail d'exécution semblent se ressentir des traditions de l'art mérovingien.

Il ne serait donc pas impossible que ce curieux ivoire fût antérieur au X^e siècle, époque où il dut être employé comme ciboire ou custode, alors qu'à l'usage du pain succéda en Occident une nouvelle forme de communion.

Enfin, le vase fut modifié, vers la fin du XV^e siècle, par l'adjonction de la monture en cuivre, tout en conservant peut-être son ancien emploi de ciboire, d'après le nom de « Jesus » que nous avons signalé sur le pied. Dans cette hypothèse, sa destination actuelle de reliquaire serait postérieure à cette époque.

La même église de Lavoûte-Chilhac possède un autre objet semblable qui a subi les mêmes affectations successives; l'ivoire de celui-ci représente le Massacre des Innocents.

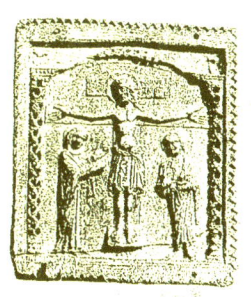

PL. II.

PORTE-PAIX.

(PL. 17.)

La paix et la charité, deux nobles sentiments qu'exprimaient, dans le langage de la primitive Église, les noms grecs « Irene » et « agape, » et, dans les pratiques religieuses, les repas sacrés ou « agapes, » se traduisirent plus tard par le baiser de paix que saint Paul recommandait aux Corinthiens. Les fidèles ne tardèrent pas, sans doute, à symboliser, dans une cérémonie de leur culte, la concorde et l'amour du prochain, dont la doctrine chrétienne leur faisait une loi. De là ces tablettes de paix, « osculatoria, tabellæ, » qu'on présentait au baiser de tous, comme une manifestation de communauté fraternelle. Mais à quelle époque précise peut-on rapporter le premier emploi de ces sortes de tablettes? Ni les textes, ni les collections d'objets religieux n'ont permis jusqu'à ce jour de résoudre cette intéressante question. Les plus anciens porte-paix qu'on ait fait connaître ne paraissent pas antérieurs au XIIe siècle; ils étaient alors principalement en cuivre doré et orné d'émaux. A dater de cette époque, ces ustensiles se multiplièrent de plus en plus; il y en eut en or, en argent, cuivre émaillé, ivoire, os, marbre, et même en bois, et les pieux motifs de leur décoration ne furent pas moins variés.

Il serait donc curieux de retrouver au delà du XIIe siècle des spécimens d'un instrument qui avait puisé son origine aux sources des primitives et plus pures doctrines de l'Église.

Le porte-paix que nous donnons dans l'Album et que nous possédons, s'il n'est pas d'une exécution bien remarquable, semble offrir au moins le mérite d'une haute ancienneté. Il représente le Christ en croix entre Marie et saint Jean; la scène est encadrée dans une arcade à cintre surbaissé, dentelé et fouillé en fleurons, que supportent deux colonnettes dont les fûts et les chapiteaux, évidés à jour, imitent des entrelacs tressés.

Aucune époque de l'architecture vellavienne ne fournit de semblables colonnes, mais les entrelacs ne sont pas rares dans l'ornementation des monuments des Xe et XIe siècles. L'inscription, qui est tracée sur une longue tablette dans le haut de la croix, dénoterait même, par son contexte et par ses formes graphiques, une date plus ancienne; on y lit la légende IHC NAZARENVC REX IVDEORVM, que plus tard on remplaça par le monogramme INRI. Or, aux XIe et XIIe siècles, cette formule abréviative était déjà généralement adoptée. Quant à l'écriture, elle paraît antérieure au Xe siècle, époque où les A s'épataient à leur sommet, au contraire de l'angle aigu qui caractérise ici la pointe de ces lettres. Une autre particularité à signaler est la lettre finale C, substituée à son homophone S, dans les mots IHC et NAZARENVC; c'est le « sigma » que parfois on trouve ainsi figuré dans des inscriptions grecques.

Il y aurait témérité à porter beaucoup au delà du Xe siècle l'époque de cette curieuse sculpture; toutefois il n'est pas sans importance de remarquer certains rapports qui existent entre cette représentation du crucifix et

celle qu'on voit sur un diptyque d'ivoire qui a été publié par le P. Montfaucon [*] et attribué à Aréobinde par Millin [**]. On y lit aussi au dessus de la tête du Christ le texte entier de l'inscription dérisoire que les Juifs placèrent au sommet de la croix ; la face du Sauveur est également barbue ; la tête surmonte les bras de la croix, et la tunique du Sauveur présente la même disposition, en quelque sorte hiératique, des plis et du nœud qui la serre autour du corps. Une certaine influence hellénique s'y manifeste, non plus dans des lettres, mais dans une image divine qui, au sommet du diptyque, bénit à la manière grecque.

Il résulte de ces rapprochements entre les deux ivoires, qu'à l'époque où notre porte-paix fut exécuté, les plus anciennes traditions du crucifix ne s'étaient pas profondément altérées par une trop longue durée de temps.

La monture qui encadre l'ivoire par une simple bordure en dents de scie et qui double le revers de la plaque, est d'une forme aussi modeste que le métal ; elle est toute de fer battu, ainsi que l'anse qui détermine l'emploi spécial de l'instrument. L'ivoire était autrefois attaché à la monture par quatre clous, dont le seul qui subsiste, fait voir un petit cristal serti dans un chaton en cuivre. Cette simplicité d'agencement a quelque chose de primitif qui pourrait encore indiquer l'un des plus anciens types des porte-paix [***].

[*] *L'Antiquité expliquée*, tome III, pl. LXXXIII.

[**] *Dictionnaire des Beaux-Arts*, au mot *Diptyque*.

[***] M. Ch. de Linas, archéologue distingué, qui s'occupe depuis longtemps de recherches sur les porte-paix, nous a fait l'honneur de nous écrire qu'il ne connaît même pas « d'osculatorium » en ivoire antérieur au XVIe siècle. Il est donc probable que notre spécimen est, sous ce rapport, comme au point de vue de sa haute ancienneté, le plus curieux qu'on ait signalé jusqu'à ce jour.

LA VIERGE ET L'ENFANT JÉSUS.

(PL. 48.)

N'ayant plus sous les yeux ce joli groupe qui avait été exposé par la famille de Macheco, nous aurions eu le regret de n'en donner qu'une description incomplète, d'après des notes écrites à la hâte, si Madame la comtesse de Macheco, qui est connue dans les lettres par des œuvres très-estimables, n'eût bien voulu nous adresser les explications intéressantes qui suivent :

« Ce groupe de statuettes, d'assez bel ivoire, a de 0ᵐ12ᶜ à 0ᵐ13ᶜ de haut, et doit être du XIVᵉ ou du XVᵉ siècle ; il a été en partie peint et doré. Les poses ont de la grâce et du naturel ; les plis tombent avec souplesse et sont bien fouillés ; les mains et les pieds seraient peut-être traités avec moins de soin.

» La tête de la mère, couverte d'un voile très-court et peint jadis en rouge vif, laisse voir dans les cheveux des traces de dorure. Une couronne fleuronnée retenait le voile ; mais il ne reste que des vestiges des fleurons autrefois dorés. La tunique et le manteau qui la recouvrent, complètent le vêtement.

» L'enfant est debout sur un genou de sa mère, et la regarde en souriant. Il a les cheveux courts et légèrement frisés ; son vêtement est une tunique aux plis largement dessinés.

» Le groupe semble avoir été taillé pour être isolé et vu de tous côtés ; il faut observer que si, dans les deux figures, les traits sont fins et gracieux, ils ne se font pas remarquer par une beauté régulière, et qu'ils sont empreints du même type.

» Est-ce bien la sainte Vierge et son divin enfant qu'a voulu représenter l'artiste ? Ni croix, ni aucun symbole ne l'indiquent. Serait-ce le portrait d'une de nos reines et serait-il invraisemblable de supposer que ce groupe offrit l'image de Blanche de Castille et celle du saint roi son fils ? Ce n'est là qu'une conjecture, mais elle semble appuyée par le portrait en buste de saint Louis, qui est gravé en tête de la grande édition de Joinville. On y remarque le type des traits que je crois retrouver dans la petite statuette ; il serait aussi intéressant que curieux de vérifier le fait. »

Avec la même réserve que l'auteur de ces observations apporte à émettre cette ingénieuse hypothèse, nous la soumettons nous-même au lecteur. La planche de l'Album lui permettra, comme à nous, de reconnaître la justesse des autres appréciations.

A part une certaine originalité dans la composition, les deux statuettes sont taillées sur le modèle des groupes de la Vierge et de son enfant, que, dans le cours du XIVᵉ et du XVᵉ siècle, la plastique, la peinture et l'émaillerie ont fréquemment reproduits ; il est rare, avant la fin du XIIIᵉ siècle, que l'enfant divin ne soit pas représenté

plus ou moins nu, et à la fin du XVe, le voile de la Vierge se transforme, se confond avec le manteau et finit par envelopper tout le corps. A cet égard, la châsse en pierre d'Onasime, dans le Limousin (fin du XIIIe siècle), le tombeau d'un prêtre à Chénérailles, dans la Creuse (XIVe siècle), l'un et l'autre publiés par M. l'abbé Texier [*], le tombeau du connétable Duguesclin, au Puy (1360), et des diptyques postérieurs d'un demi-siècle font voir le Sauveur et sa mère vêtus comme sur notre ivoire et dans le même sentiment d'élégance allié à la simplicité.

Cependant au réalisme qui éclate déjà dans le groupe et qui remplace l'idéale austérité de formes plus anciennes, on sent comme l'approche de la Renaissance, et s'il était nécessaire de préciser une date, peut-être conviendrait-il de l'assigner plutôt au milieu du XVe siècle qu'à une époque antérieure.

[*] *Annales archéologiques*, publiées par M. Didron aîné.

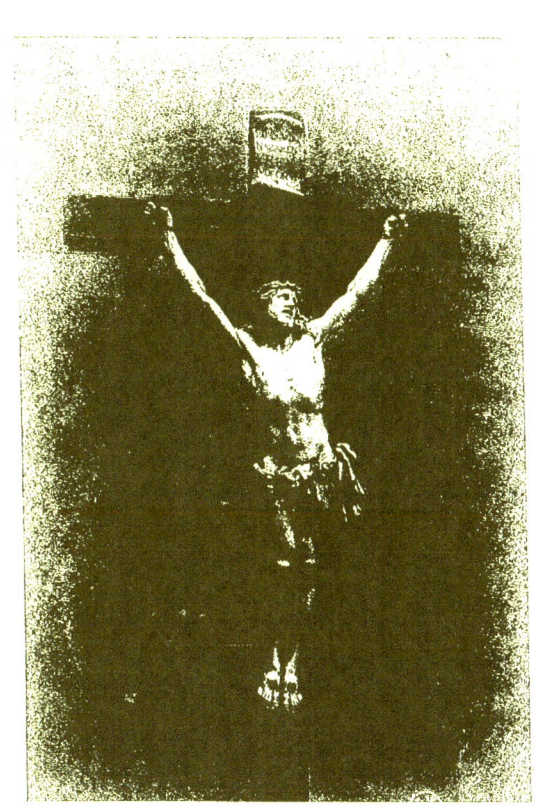

CHRIST EN IVOIRE.

(PL. 49.)

Le divin sacrifice du Sauveur, ce sujet de prédilection de l'art chrétien, qui, depuis plusieurs siècles, avait été plus ou moins bien traduit en peinture, émail, orfèvrerie et sculpture, fut traité, surtout aux XVIe et XVIIe siècles, avec une certaine supériorité de talent, dans une foule de crucifix en ivoire qui enrichirent les églises, chapelles et oratoires privés.

Nombre de ces œuvres d'art montrèrent alors combien l'ivoire, cette matière si belle, si moelleuse d'aspect et de tons, et presque translucide, se prêtait, sous le ciseau, au rendu des formes humaines et au fini du travail.

Le Christ en croix, l'une des pièces de l'ancien trésor de notre cathédrale, que représente l'Album, et dont la hauteur peu ordinaire est de 0m 45c, sans être exempt d'imperfections, offre un exemple intéressant du type qui prévalut dans la seconde moitié du XVIIe siècle.

Sa date se révèle dans le style général de la sculpture, qui dénote une science remarquable du modelé, et à certaines dispositions du corps à peu près inusitées jusqu'alors, ou dont la tradition avait été longtemps interrompue. Ce fut ainsi que, par une innovation regrettable, surtout au point de vue artistique, on éleva les bras du Christ et que le nimbe fut souvent supprimé, tandis que, par un retour à des traditions antérieures au XIIIe siècle, au lieu de trois clous, on en employait quatre pour attacher à la croix les mains et les pieds du Sauveur, et qu'on restituait au lambel le contexte entier de l'épigraphe : JESVS NAZARENVS REX IVDEORVM.

Dans ces conditions d'un programme que lui imposait le goût du temps, l'artiste a su imprimer à son œuvre un cachet d'expression divine qui se manifeste à un haut degré dans la pose et le beau caractère de la tête, le mouvement et les formes du torse, des jambes et des pieds ; ces qualités rachèteront aux yeux du lecteur le maniéré des draperies et quelques incorrections de dessin.

SCULPTURE SUR BOIS.

SCULPTURE SUR BOIS.

Le luxe de la sculpture mobilière, qui, après diverses phases de développements, se déploya, surtout au XV^e siècle, dans les boiseries des églises, paraît avoir suivi dans notre pays les mêmes transformations successives qu'on a signalées en d'autres contrées.

S'il nous était permis, dans ces rapides aperçus, de faire l'énumération des pièces principales qui sont venues jusqu'à nous, il serait possible de fournir à l'histoire de cette branche importante de l'art, un ensemble de meubles d'autant plus intéressants que difficilement on citerait ailleurs des boiseries plus anciennes et plus curieuses.

Trois de nos anciennes églises possèdent, en effet, des ventaux de grandes portes qui, d'après les données historiques, remontent au XI^e siècle. On les voit à la cathédrale du Puy et aux églises de Chamalières et de Lavoûte-Chilhac [1]. Les bas-reliefs et inscriptions latines qui les décorent et qu'accompagnent des motifs d'ornements orientaux et parfois même des écritures arabes taillées en fleurons, les restes de coloration en rouge, bleu, etc., et même de dorure, qui rehaussent les fonds et les parties sculptées, recommandent ces œuvres d'art à l'attention des archéologues. Une autre porte de la cathédrale offrait aussi, avant les dernières restaurations de cette église, des ventaux sur lesquels des léopards, taillés en très-grand relief dans l'épaisseur du bois, portaient le cachet de la sculpture usitée dans le Velay vers le XII^e siècle.

Il semble que, dans le cours des deux siècles suivants, la sculpture sur bois fut en Velay plus rarement usitée qu'aux époques antérieures. Les rénovations de l'art monumental qui s'accomplirent dès le XIII^e siècle eurent-elles pour conséquence sinon d'exclure le bois, au moins d'en restreindre l'emploi dans la sculpture décorative, et d'utiliser la pierre de préférence à toute autre matière? Il serait difficile de se prononcer sur cette question. Ce qui est certain, c'est que nous ne pouvons signaler pour le XIII^e siècle qu'un grand et curieux christ en bois peint qui se voit dans l'église de Sanssac. Quant au XIV^e, à défaut de meubles religieux ou civils plus importants, nous n'avons à citer qu'un petit coffret en bois de noyer, de forme allongée, que nous avons recueilli dans le pays et qui

[1] *Église du XV^e siècle et porte sculptée du XI^e, à Lavoûte-Chilhac*, Annales de la Société académique du Puy, 1849, p. 491.

fait connaître le goût du temps au moins pour la petite sculpture mobilière. Sur le couvercle fermant à coulisses, la date de 1348, en chiffres dits « arabes *, » est associée à l'écu de France semé de trois fleurs-de-lis **, le tout compris dans une combinaison de liens fleuronnés qui prennent naissance dans la bouche d'une tête d'homme. Aux faces verticales sont des têtes de chiens, deux Chimères attaquant un chien, et des couples de dragons et de figures humaines, et, aux petits côtés, une rosace et un ornement en forme de fleuron épanoui.

Les archéologues admettent qu'à la fin du XIVe siècle, la sculpture sur bois prit un certain développement. « A cette époque, dit M. Jules Labarte, le bois devint fort en vogue et fournit aux sculpteurs des matériaux abondants dont ils surent tirer un grand parti pour ciseler des portes, des retables, des stalles avec une admirable finesse et une complication étonnante de détails. Des statues, même de grande proportion, furent taillées dans des pièces de bois de chêne dont la dureté se prêtait parfaitement à ce travail. »

Le goût des boiseries sculptées, qui fut dès lors général en France, se propagea jusque chez nous, et, dans la seconde moitié du XVe siècle, les prélats et les principales familles du pays avaient à leur usage des meubles richement ouvragés dans le style gothique. Alors furent exécutés un grand bahut aux armes de Jean de Bourbon, évêque du Puy (1443-1485), une belle chaire seigneuriale à dais aux armes de la maison de Polignac, et d'autres meubles que possède la galerie archéologique du musée du Puy.

Des rangées de stalles décorèrent plusieurs églises : l'abbatiale de la Chaise-Dieu qui, anciennement, comptait dans l'enceinte de son vaste chœur, cent cinquante-six stalles, en possède encore cent quarante-quatre sur deux rangées comprises dans tout un système de boiseries où d'heureuses combinaisons de lignes s'unissent à des ornements d'un style gothique des plus remarquables. Les hauts dossiers du pourtour que surmonte un dais avec frise et cordons de vignes et autres feuillages, sont décorés de nombreuses et élégantes colonnettes, d'ogives entremêlées de fleurons et rosaces, et surtout de charmants médaillons dans lesquels l'artiste, donnant un libre essor à son imagination, a fort habilement sculpté une foule de figures religieuses et profanes, de sujets fantastiques ou réels qui charment l'esprit et le goût et se prêtent à toutes les interprétations. D'autres motifs de sculptures appellent aussi l'attention : ce sont les consoles à sujets historiés qui supportent certaines colonnettes, les culs-de-lampe des « miséricordes, » les têtes qui terminent les poignées des stalles, enfin les statuettes de pieux personnages et les larges rinceaux de tiges et fleurons, accompagnés d'animaux divers, qui, aux quatre extrémités des rangées de stalles, en forment les montants.

On trouve aussi des restes de semblables boiseries dans l'église de l'ancien prieuré de Chanteuges et ailleurs. Vers le même temps, l'église du Monastier s'enrichissait d'un jeu d'orgues que décorent des sculptures à jour, et celle de Langeac, d'un retable, dont quelques niches délicatement ouvragées et peintes de diverses couleurs, dorées et argentées, encadrent surtout des scènes de la vie de Jésus-Christ sculptées en fort relief. D'autres retables du même genre offraient aussi des sujets empruntés à la vie de la sainte Vierge, comme on en juge par trois jolis groupes de pieux personnages que nous avons pu sauver de la destruction.

* Le système actuel de numération est très-ancien. Les chiffres prétendus arabes nous viennent des Grecs et des Romains. M. Chasles, dans ses *Recherches sur l'histoire des mathématiques*, a établi que vers la fin du Xe siècle, ce système était désigné sous le nom d'*Abacus*, qu'il était connu en Occident et qu'on l'attribuait à Pythagore. Les mathématiciens orientaux en ayant fait un plus constant usage, l'ont transmis de nouveau aux Européens dans le XIIe siècle, époque où les traducteurs nous mirent en possession des connaissances arabes.

** On avait supposé jusqu'à ce jour, sans preuves suffisantes, que Charles V (1564-1580) avait réduit à trois le nombre des fleurs-de-lis semées sur l'écu de France. Notre coffret atteste que déjà sous le règne de Philippe VI de Valois (1328-1350), cette transformation des armes royales était accomplie.

Au XVIe siècle, la Renaissance, qu'avait créée les artistes italiens sous l'inspiration des monuments antiques, imprimait le cachet de ses ornements architecturaux, de ses charmantes combinaisons de rinceaux, arabesques, animaux fantastiques et médaillons à têtes d'hommes, associés à des détails gothiques dans un curieux ensemble de stalles qui décorent l'église de Langeac, et portent la date de 1526 accompagnée d'une inscription à lettres figurées dans le goût de la Renaissance [*].

On peut même constater l'apparition de cet élégant style de sculpture dans notre pays à une époque antérieure, sous le règne de Louis XII, d'après une chaire seigneuriale que possède le musée du Puy, et sur laquelle sont figurés en médaillons les portraits de ce prince et de la reine Anne de Bretagne. Il est même digne de remarque que, sur ce meuble, la Renaissance ne montre dans les colonnettes et dans tous les motifs du décor aucun mélange d'ornementation gothique.

De jolis panneaux, conservés également au musée et sculptés dans le même système, ajoutent à ces types d'époque ceux du règne de François Ier, caractérisés par les portraits en médaillons de ce monarque et de la reine Éléonore. La ressemblance des traits qu'on observe entre ces figures et celles que l'on connaît de ces princes, leur facture consciencieuse, laissent croire que ces portraits furent exécutés par un artiste du pays, sous l'impression de la brillante réception que la ville du Puy avait faite en 1533 au roi et aux principaux personnages de la cour.

Avec le règne de François Ier, la sculpture mobilière, comme la sculpture architecturale, semble s'éteindre dans le Velay. Jusques à l'an 1577, nous ne trouvons plus de boiseries à dates certaines, et de 1543, époque où l'un des abbés du Monastier ornait de riches caissons une chapelle absidale de son église, jusqu'à 1576, où l'art se réveillait dans la décoration d'une belle maison de la rue Pannessac, au Puy, l'architecture sculpturale ne fournit à nos études aucun type digne d'attention. Au souffle des discordes civiles, les arts avaient probablement fui nos contrées. Cependant, sous l'épiscopat d'Antoine de Senneterre, ils ne tardèrent pas à renaître, alors même que les guerres religieuses n'étaient pas entièrement assoupies.

Mais, à cette époque, la mode avait introduit des changements dans l'ornementation des boiseries, et les gracieux motifs importés d'Italie par la Renaissance s'étaient insensiblement altérés.

Les meubles signalent dès lors une grande prodigalité de sculptures, parmi lesquelles on remarquera la singularité des sujets principaux. Le type le plus complet de ces sculptures fut probablement conçu et exécuté, dans le silence du cloître, par un religieux du couvent des cordeliers du Puy. C'était un vaste revêtement de boiseries qui décorait, dit-on, le réfectoire de ce monastère. Une partie des panneaux, que possède aujourd'hui notre ami M. Félix Robert, dans son château de Cussac, comprend une série de pilastres cannelés avec chapiteaux corinthiens, entablement entièrement sculpté et des compartiments nombreux dans lesquels des motifs d'entrelacs fleuronnés occupent toute la zone inférieure, tandis que dans le haut se succèdent, sur deux lignes horizontales, une quantité de petits tableaux d'un style étrange et sans doute inconnu jusqu'alors : ce sont des dessins d'architecture profondément fouillés dans le bois, façades d'édifices imaginaires ou réels, églises et autres monuments religieux — que parfois on prendrait pour des mosquées, à voir le croissant qui surmonte les pignons, — vues perspectives de galeries, de cours, etc., dans lesquelles d'énormes masques d'hommes aux traits grimaçants ajoutent au fantastique de ces bizarres compositions.

[*] Nous l'avons publiée dans les *Annales de la Société académique du Puy*.

Ce curieux ouvrage de sculpture, qui coûta à son auteur six ans de patient travail, laisse voir dans deux cartouches sculptés à la frise, les dates des années 1577 et 1583.

Il paraît cependant que les meubles, coffres, crédences, etc., qu'on ornait également de vues architecturales, ne satisfaisaient pas complètement le goût de l'époque. Des artistes plus distingués exercèrent leur talent dans des sujets de sculpture où des têtes humaines beaucoup mieux modelées grimaçaient plus artistement au milieu d'élégants et larges entrelacs qui se contournaient avec grâce et en divers sens. C'est ainsi que fut travaillé, probablement par les ordres de l'évêque Antoine de Sennecterre, un beau coffre dont le couvercle, par une particularité curieuse, est orné de croissants. Ce meuble, qui provient de l'ancien hôtel épiscopal du Puy, a été recueilli par M. Robert dans son château de Cussac. On peut signaler aussi des panneaux du même genre qui décorent le lutrin de l'église de Langeac et un couronnement de cabinet au musée du Puy.

Les entrelacs fleuronnés associés à l'image du croissant, dont nous avons signalé la première apparition sur les boiseries des cordeliers, et qui semble trahir une sorte d'influence mauresque, envahirent bientôt toutes les surfaces des meubles, sur lesquelles ils formèrent des réseaux de dessins taillés ou plutôt découpés en faible saillie, entremêlés de quelques rosaces et de têtes d'hommes plus ou moins grimaçantes; dessins trop souvent découpés à la règle et au compas, qui, s'ils excluent la fougue du ciseau, se recommandent par des motifs très-variés et par une certaine pureté de lignes.

L'un des ouvriers qui meublèrent de semblables boiseries nos plus riches maisons, a signé de son nom « JEAN SUDRE » un joli bahut daté de « 1593. » Un autre a taillé en relief ses initiales « S P » et la date de l'an 1608 sur un cabinet où l'on voit encore un croissant en regard duquel l'artiste a placé comme correctif une petite croix [*].

Dix ans après cette dernière date, alors que les jésuites avaient édifié, d'après les plans d'un religieux de leur ordre, l'église du Collège de notre ville, ils faisaient somptueusement sculpter, peindre et dorer le grand retable qui décore le maître-autel de cette église [**].

Combinée suivant une ordonnance remarquable d'architecture, cette œuvre comporte des colonnes et pilastres cannelés, des chapiteaux corinthiens, des entablements et frontons dont deux latéraux arrondis et celui du milieu coupé et interrompu, dans le goût du temps, par une autre ordonnance superposée, au tympan de laquelle est représenté, dans des nuages, le Père éternel bénissant. On y voit aussi des statues d'anges et de saints dressées sur les frontons et dans les niches. Le tout, trop richement peut-être, associé à une quantité d'ornements, modillons, rosaces, draperies, guirlandes, bouquets et corbeilles de feuilles, fleurs et fruits, têtes d'anges, monogrammes et entrelacs fleuronnés, forme comme le vaste encadrement d'une belle peinture sur toile qui nous offre la scène du Christ en croix. Œuvre distinguée de l'un de nos meilleurs maîtres qui l'a signée « Guido Francisco, » ce tableau donne aussi par sa date de « 1619 » celle des boiseries [***].

[*] Ces deux meubles ont été trouvés à Lavoûte-Chilhac et acquis par M. Jubellé, directeur de l'enregistrement et des domaines, au Puy.

[**] La première pierre de l'église fut posée en 1605. Le toisé des ouvrages de maçonnerie fut fait en 1610. La ville du Puy acquitta plus tard les dépenses de la construction. (Documents conservés aux archives départementales.)

En 1737, après la canonisation de saint François Régis, « on fit à neuf le devant d'autel à tombeau qui est au grand autel et qui coûta 500 livres. » On construisit « la chapelle de Saint-Régis là où elle est à présent; le collège y fut pour le bois, et M. Lamic, baron de Lardeyrol, qu'on appelle le *mylord*, y fut pour la dorure de tout le retable et tabernacle. » On fit faire également « quatre autres autels, outre ceux qui y sont. » (Journal du collège du Puy. Document de la collection de M. Ch. C. de Lafayette, président de la Société académique.)

[***] Guido Francisco a signé son nom « François » sur une pièce autographe de 1625 (fonds du collège aux archives départementales). On croit qu'il fut le père de Jean François, peintre, né au Puy, qui est connu également par de bons tableaux, entre autres, par l'un de ceux que possède la cathédrale et qui représente les consuls de la ville du Puy, agenouillés devant l'image de Notre-Dame. Cette peinture est signée « Johannes Franciscus faciebat, 1635. » Jean François mourut au Puy en 1745. (Documents sur la confrérie de Notre-Dame du Puy, communiqués par M. Paul Le Blanc, de Brioude.)

Un peu moins anciennes, celles de la porte principale de la même église ont aussi un cachet artistique qui les signale à l'attention.

Nous n'avons pas de dates pour limiter la durée de temps pendant laquelle continua de prévaloir ce système de sculpture ornementale. Remarquons seulement qu'il inspira peut-être les maîtres qui, sous le règne de Louis XIII, exécutèrent des boiseries dans nos églises. Avec des proportions et des sculptures modestes, le maître-autel de l'église paroissiale de Saint-Paulien peut offrir un exemple de ces sortes d'imitations.

Dans la seconde moitié du XVIIe siècle, sous le règne de Louis XIV, l'art décoratif s'exerçait encore dans de grands retables d'autels qui empruntaient aussi au style de l'architecture corinthienne ses colonnes cannelées, ses riches chapiteaux et entablements, toutefois avec moins de recherche et plus de sobriété dans les détails des boiseries sculptées, auxquels on suppléa par des ouvrages de statuaire. C'est ainsi que fut exécuté, dans l'église de Saint-Julien de Brioude, le beau retable en bois de chêne qui orne la chapelle de la Croix et que décorent sept statues de grandeur naturelle.

Nous avons ici la scène du Calvaire : au centre de toute la composition, entre les deux colonnes principales, le Christ en croix, et à ses pieds deux pleureurs assis sur des rochers ; à droite et à gauche, dans les entre-colonnes, la sainte Vierge et sainte Madeleine ; enfin, aux extrémités du monument, deux autres saintes femmes également debout et dans une attitude désolée.

Ces statues manifestent un certain mérite de dessin et d'exécution qu'a apprécié en ces termes M. Paul Le Blanc, dans une savante dissertation sur les boiseries de l'église de Brioude : « Elles offrent, dit-il, une grande expression de noblesse et de dignité, un heureux choix de lignes, des draperies larges et faciles et le faire d'un praticien consommé. L'affliction de la Vierge et de Madeleine est un peu théâtrale, comme il convient au sujet et à l'époque, et, je n'hésite pas à le dire, il y a là assez de talent pour qu'on y retrouve caractérisé le cachet de l'école de Simon Guillain [*]. » Les données de l'histoire locale et de l'histoire de l'art ont conduit M. Le Blanc à classer cet ouvrage d'art entre les années 1653 et 1678.

Le devant de l'autel qu'on a adapté postérieurement au retable et les boiseries mutilées qui font retour sur un des côtés, offrent également des sculptures d'un assez bon style. Elles représentent en bas-relief une scène tirée du livre des Rois et l'image agenouillée d'un prévôt du chapitre de Brioude, Hugues de Colonges, qui exerça cette charge de 1653 à 1662 ; mais peut-être faut-il supposer, d'après le style des ornements, que ce travail fut exécuté plus tard par les ordres d'Hugues de Colonges, neveu du précédent et son successeur dans les mêmes fonctions, de 1662 à 1707.

« Ce prévôt, en effet, d'après un manuscrit cité par M. Le Blanc, fit faire dans l'église de très-belles et dispendieuses réparations, et ses armes étaient très-bien sculptées dans plusieurs chapelles. »

C'est aussi par l'écusson armorié d'un dignitaire du même nom qu'est signé un curieux bas-relief placé aujourd'hui au devant du maître-autel et qui a pour objet de rappeler un royal pèlerinage accompli par Charles VI au sanctuaire de Saint-Julien [**]. Cette remarquable pièce de sculpture provient de la chapelle qui occupe le centre de la grande abside. Elle faisait partie d'un ensemble de boiseries sculptées et dorées qui étaient appliquées en demi-cercle au pourtour de l'absidiole et comportaient, entre autres ornements, six colonnes torses, plutôt balustres que

[*] *Dissertation sur les boiseries sculptées de l'église de Saint-Julien de Brioude*. Ce mémoire, que M. Paul Le Blanc a bien voulu rédiger à notre demande, vient d'être publié dans le journal *la Haute-Loire*, numéro du 12 juillet 1857.

[**] Voyez le dessin qu'en donne une des planches de *l'Ancien Velay*, par M. Mandet.

colonnes, entre lesquelles siégeaient les statues des quatre évangélistes, un entablement brisé au dessus du tabernacle, et des pots à fleurs aux extrémités ; enfin, au dessus de la table de l'autel, un soubassement que décoraient des bas-reliefs représentant des trophées et rinceaux de feuillages et quatre sujets ayant trait à la vie de saint Julien. A l'aide de ces données, que nous empruntons au mémoire de M. Le Blanc, il sera facile de reconnaître les débris de cet ancien retable dans la décoration de l'autel actuel. Ils seront intéressants à consulter pour l'étude de ce type « du genre rocailleux que mit en honneur le Bernin et qui devait finir par le rococo de Louis XV. »

Pendant la même période artistique, un autre genre de boiseries monumentales exposait dans nos églises à l'admiration publique un luxe de plus splendides sculptures. L'opulente abbaye de la Chaise-Dieu, alors qu'elle avait pour abbé commendataire l'archevêque d'Alby, Antoine Serroni, donnait en quelque sorte le signal d'introduction de ces somptueux buffets d'orgues dont le règne de Louis XIV meubla les plus importantes basiliques.

Ce fut en 1683 que cette abbaye enrichit son église des orgues en bois de pin qu'on y voit encore, et qu'avant nous les connaisseurs ont considérées comme « une des plus belles choses, sans contredit, qu'on puisse rencontrer en ce genre. Elles occupent toute la largeur de la nef » et débordent même sur les bas-côtés. Leur développement total est d'environ 17 mètres. « Quatre anges aux ailes déployées supportent tout le système. Ces cariatides, chefs-d'œuvre d'exécution, sont d'un travail parfait et dignes d'être comparées à ce que le célèbre Lepeaultre a fait de plus beau, même à Versailles*. » De charmantes sculptures ornent toutes les parties ; elles se dressent en statues de séraphins au couronnement du meuble ; elles bordent d'encadrements en rinceaux et feuillages les groupes de tuyaux, et décorent de consoles, de pilastres historiés et de charmants bas-reliefs les panneaux des balcons. On y voit le roi David, des anges et des figures de femmes « tenant les instruments de joie ou de colère, dont l'orgue, suivant l'heure, doit chercher à reproduire les effets. » Cette œuvre d'art fait voir, en outre, les armes de l'abbaye, celles du donateur et la date du monument sculptées sur la façade.

A l'exemple de la Chaise-Dieu, le chapitre de l'église de Notre-Dame du Puy tint à honneur d'édifier, dans cette cathédrale, un jeu d'orgues dont ce qui subsiste, après divers déplacements et des mutilations successives, ne donne qu'une idée très-imparfaite.

Deux habiles sculpteurs, François Tirman (de Cambrai) et Pierre Vaneau, y travaillèrent successivement, le premier en 1691 et 1692, et le second au moins en 1692**, sans qu'on puisse préciser quelle fut la part de chacun de ces artistes dans cet ouvrage. Il suffira de dire qu'ils s'efforcèrent, par la belle exécution de l'ouvrage, d'égaler l'auteur des orgues de la Chaise-Dieu, comme on peut en juger par les quatre anges jouant d'instruments divers, et qui surmontent la façade du monument, par l'expression et le modelé des têtes d'anges qui ornent encore quelques panneaux, ainsi que par les élégantes sculptures à jour qui, dans « la montre, » enveloppent de rinceaux et de figures d'anges une partie des groupes de tuyaux.

L'un des artistes que nous venons de nommer, Pierre Vaneau, a laissé dans le pays le glorieux souvenir de nombreuses œuvres de sculpture. Il travaillait à une époque où siégeait sur le trône épiscopal un prélat ami des arts, qui les encouragea puissamment. On sait aussi, par un certain nombre de boiseries, bas-reliefs et

* M. Mandet. *Notice sur la Chaise-Dieu. Documents relatifs à l'histoire du Velay.*

** D'après les « contrats et polices » de prix faits entre le chapitre de la cathédrale et ces deux sculpteurs, et d'après les reçus de diverses sommes donnés par ceux-ci au chapitre. Il serait possible que Vaneau eût travaillé aussi aux sculptures de l'orgue en 1693 et 1694. L'un de ses reçus est du 9 novembre 1692, et le 15 septembre 1694, sa veuve, Marie Hosten, signait une pièce semblable pour la somme de 150 livres, « en déduction de ce qui lui était dû pour le prix de la sculpture de l'orgue faite par y feu » Vaneau, son mari. » (Documents conservés aux archives départementales.)

statues, qui, d'après leur style et les écussons armoriés de cet évêque, se rapportent au même temps, que, du vivant de Vaneau, la plupart de nos églises, et la cathédrale en particulier, s'enrichirent de ces sortes d'ouvrages. Malheureusement les documents contemporains ne fournissent aucune donnée précise sur la plupart des œuvres de ce maître. Un seul fait peut appuyer la tradition : après la mort de Vaneau, le chapitre devait à sa veuve plus de onze mille livres *, qui probablement représentaient les frais de sculpture de quelques-unes des belles pièces que possédait la cathédrale.

Du reste, l'évêque Armand de Béthune (1661-1703) avait des goûts de magnificence qui paraissent avoir appelé auprès de lui différents artistes. On le voit par les sculptures qui portent l'écusson armorié du prélat, et dont l'Album offre un spécimen (pl. 22), et par la diversité de « manières » qu'on remarque dans certains ouvrages d'art de cette époque **. Le lecteur en a la preuve aux quatre pièces que l'Album a reproduites (pl. 21 à 24).

Nous devons citer également, sinon comme facture de maîtres connus, au moins comme types ayant date certaine, quatre panneaux conservés dans la sacristie de la cathédrale, et sur lesquels sont représentées des scènes du massacre de la légion thébaine, et un magnifique cadre qui entoure le portrait peint de saint Maurice et qu'on voit dans la chapelle de la Visitation. Ces morceaux proviennent d'une église, aujourd'hui détruite en partie, « où, dit un historien contemporain, l'œil, réjoui des proportions, se perd entre l'éclat de l'or et la perfection des sculptures ***. » Armand de Béthune avait érigé, vers l'an 1683, ce pieux édifice en l'honneur de saint Maurice et des martyrs de la légion thébaine.

Il faut assigner à la même époque deux autres bas-reliefs encastrés aujourd'hui dans la chaire à prêcher de l'église de la Visitation et qui décoraient autrefois le portail de celle de Saint-Maurice. L'un représente l'évangéliste saint Marc; l'autre nous offre la scène de Jésus-Christ chez le pharisien : « l'attitude éplorée de Madeleine, la figure sereine du Christ, surtout l'air marquois du pharisien, qui met ses lunettes pour mieux voir la belle repentie, sont admirablement rendus ****. »

Une autre série de sculptures non moins remarquables se classe dans la même période artistique par la présence de l'écusson armorié du prélat. Il suffira d'un exemple d'autant plus intéressant qu'il évoque le souvenir d'un illustre personnage. C'est un grand et beau bas-relief qui décorait autrefois le tympan d'une cheminée dans l'une des salles de la maison consulaire de la ville, et qui fut exposé au musée pendant la session du Congrès scientifique de France.

Sous un écusson blasonné des armes de notre évêque Armand de Béthune, est représenté un mausolée orné d'attributs militaires, soutenu par des cariatides, entouré de figures qui, d'après le style de la sculpture et la science des formes anatomiques, rappellent, à quelques égards, le ciseau de Michel-Ange. Sur ce tombeau est la statue à demi-couchée de Sobieski, l'illustre roi de Pologne.

A quel titre cette sculpture fut-elle dédiée à Armand de Béthune? L'histoire fournit une donnée qui aidera peut-être un jour à résoudre ce problème. Le marquis de Béthune, frère de notre prélat, et Jean Sobieski

* Reçu notarié du 24 septembre 1714, donné par Louis Vaneau, marchand du Puy et fils de Pierre Vaneau. (Document de la collection de M. Ch. C. de Lafeyette, président de la Société académique.)

** Outre les noms de Firmin et de Vaneau, un document que possède M. l'abbé Sauret mentionne Claude Crouzet, sculpteur, à la date de 1698. C'était probablement un descendant de cet orfèvre-poète, Crozet, que nous avons cité dans un de nos précédents articles.

*** Le frère Théodore. *Histoire de l'église angélique de Notre-Dame du Puy*, 1699, p. 424.

**** M. Mandet. *Notice historique sur Vaneau. Hist. littéraire et poétique de l'ancien Velay*, p. 383.

avaient épousé les deux sœurs, héritières du nom d'Arquiem*. » Après la mort du roi, arrivée en 1696, l'évêque aurait-il puissamment recommandé pour l'exécution du mausolée l'un des habiles artistes de notre pays, qui, dans l'espoir d'obtenir ce beau travail, aurait composé au Puy un motif de monument funéraire, et aurait pu le reproduire ensuite dans la cathédrale de Cracovie** ? En l'absence de documents parfaitement concluants, il serait difficile de rien affirmer.

Bornons-nous à signaler quatre autres grands bas-reliefs dont les sujets se rapportent à la même destination. L'un d'eux était aussi encastré au tympan d'une cheminée, en regard du précédent, et dans la même salle consulaire. On y voit une statue de « la Force victorieuse » couchée sur des trophées de bataille. Les trois autres ont trait également aux victoires de Jean Sobieski sur les Turcs; ils appartiennent à M. de Chaumeils, membre du conseil général, et avaient été exposés au musée pendant la session du Congrès.

C'est peut-être au même projet de monument que se rapportent quatre statues colossales de guerriers vaincus ou de captifs, et une cinquième d'un personnage représenté en triomphateur, ouvrages habilement sculptés en bois qui provenaient, dit-on, de la collection de Monseigneur Armand de Béthune et avaient été acquis, après la mort de ce prélat, par la famille de Rochefort-d'Ailly et placés au château du Thiolent. Ces sculptures ont été transportées depuis quelques années au château de Brassac.

L'exposition religieuse de la cathédrale offrait aux visiteurs d'autres sculptures du même temps, entre autres une statue en bois, copie du « Moïse » de Michel-Ange, des statues de soldats, les évangélistes, une Madeleine, etc., qui décoraient autrefois l'église de Saint-Maurice***. On y remarquait également une Assomption de la Vierge en bas-relief et une autre grande Assomption en bois sculpté, peint et doré, d'un assez bon style; l'une et l'autre appartiennent à la cathédrale.

Enfin on remarquera quelques sculptures à la chaire de la même église, qu'un écrivain de la fin du dernier siècle, M. Duranson, attribue sans preuves à Vaneau****. On y voit un bas-relief représentant le Christ prêchant dans le désert et sur lequel est figuré l'écusson de l'évêque Armand de Béthune. Dans le haut de la chaire, domine le Père éternel donnant sa bénédiction, dans une attitude qui rappelle celle de la figure divine que nous avons signalée au retable de l'église du Collège.

Terminons cette trop longue énumération en rappelant quelques boiseries qui, pendant le cours du dernier siècle, caractérisèrent la dernière phase de l'art dans notre pays. Si les dates nous manquent pour préciser l'époque où furent exécutées la plupart de ces sculptures, nous avons les particularités du style qui les classent à partir du règne de Louis XIV. Telles sont les boiseries du portail de la chapelle des Pénitents au Puy, où l'on remarquera surtout l'imposte que décore un bas-relief représentant l'Annonciation. A l'hôpital général, le portail de l'église comporte aussi des sculptures habilement traitées, qu'on admire également dans l'imposte. Le sujet, qui comprend divers personnages, est allégorique et religieux; enfin, nous indiquerons comme type d'autel et de retable, la chapelle en bois sculpté et doré qui est dédiée à saint François Régis, dans l'église du Collège, au Puy.

* Le frère Théodore. *Histoire de l'église angélique de Notre-Dame du Puy.*

** « Le corps de Sobieski fut d'abord déposé dans l'église des capucins de Varsovie; mais en 1734, il fut transporté dans la cathédrale de Cracovie. La *Pologne pittoresque, historique, etc.*, tome II, p. 480. Le mausolée de ce roi est cité comme un monument remarquable par William Guthrie dans sa *Géographie universelle*, tome III, p. 207.

*** Ces pièces appartiennent au couvent de la Visitation.

**** Manuscrit de Duranson, cité par M. Mandet.

Un document contemporain en fixe la date à l'an 1737, après la canonisation du saint [*]. Cette chapelle, d'une ordonnance modeste, offre quelques panneaux décorés, dans le goût de l'époque, d'élégants motifs de sculptures, et surtout quatre colonnes torses dont les formes lourdes sont un peu dissimulées par la disposition des feuillages qui contournent et enlacent les fûts.

Du reste, le règne de Louis XV avait recueilli, dans notre ville, l'héritage des traditions artistiques que lui avait légué Monseigneur de Béthune et les habiles sculpteurs de son temps. L'assemblée représentative du diocèse voulut même l'accroître par sa généreuse initiative : en 1716, les états du Velay, pour encourager des artistes distingués à s'établir dans le pays, déchargèrent « pour l'avenir le sculpteur Bonfils du logement des gens de guerre et de la taxe du commerce et industrie, meubles et capitation [**]. » Sept ans après, en 1723, « l'extime générale » de la ville mentionnait trois autres sculpteurs : Crouzet, Gabriel Samuel et Pierre Laye [***]. »

[*] Voyez la note de la page 66.
[**] Procès-verbaux des états, année 1716. Archives départementales. La même décision fut prise à l'égard du sieur Nodé, horloger. Voyez aussi Arnaud, *Histoire du Velay*, tome II, p. 257.
[***] Archives de la Mairie.

MARTYRE DE SAINT ANDRÉ.

BAS-RELIEF SUR BOIS.

(PL. 21.)

On a vu dans nos aperçus précédents que le règne de Louis XIV, ou plutôt l'épiscopat d'Armand de Béthune, a laissé au Puy des souvenirs artistiques. Malheureusement la plupart des meilleurs ouvrages de cette époque sont aujourd'hui détruits ou dispersés, et les documents se taisent sur leurs auteurs.

On a cependant une idée du mérite de leurs œuvres d'après de belles pièces, au nombre desquelles figure au premier rang une composition sculptée sur bois, qui se rattache par le sujet et la tradition à l'ancienne décoration de notre cathédrale.

Le martyre de saint André, bas-relief que possède encore cette église, rappelle le vocable du saint par lequel on distinguait autrefois un des chœurs de la basilique, et il est à croire que cette sculpture en était un des ornements les plus remarquables.

Le dimensions du tableau sont de 1m 60c de long sur 1m 45c de haut, c'est-à-dire de plus de 2 mètres carrés. Dans cet espace, dont l'artiste a su agrandir le champ par l'entente de la perspective et des plans, s'accomplit la dramatique scène qui suit :

« Le saint apôtre vient d'être attaché sur la croix et va mourir en présence de la multitude. D'un côté sont merveilleusement disposés des groupes de femmes, d'enfants et de soldats; de l'autre apparaissent le proconsul, et derrière lui, sous un portique, quelques figures d'une grande beauté : un vieillard appuyé contre une colonne; une femme, la mère ou la sœur de la victime, debout, dans l'attitude du désespoir. Sur la galerie que couronne ce portique, se presse une foule immense de curieux. Le ciel est rempli d'anges qui s'avancent avec des palmes et des couronnes au devant du martyr *. »

* M. Mandet, *Histoire poétique et littéraire de l'ancien Velay*, p. 384. Cet écrivain rapporte qu'on attribue cette sculpture à Pierre Vaneau.

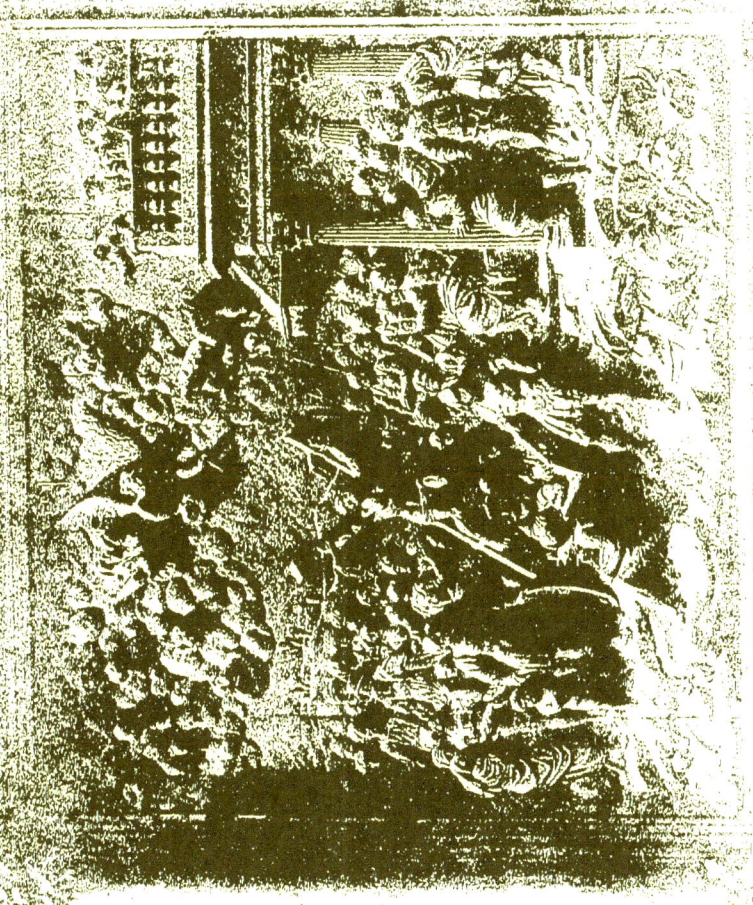

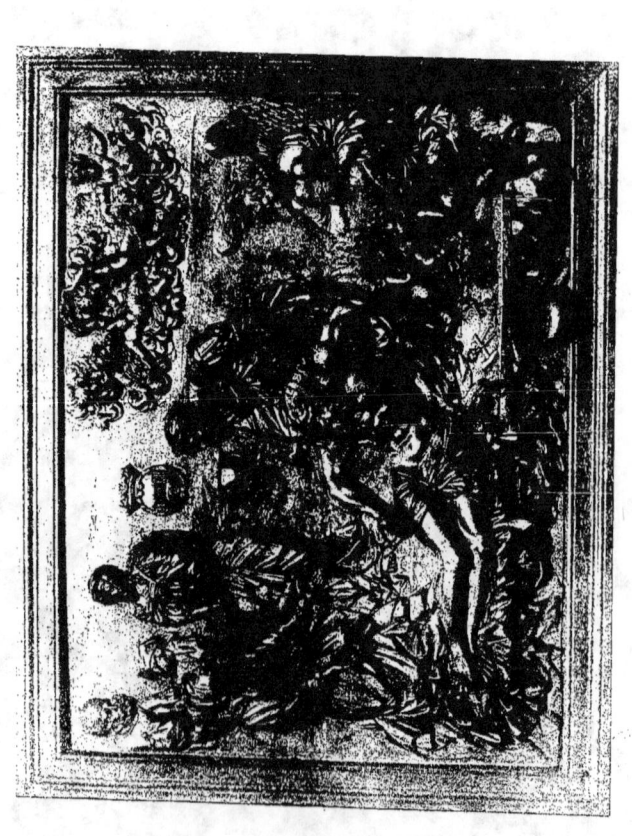

LE CHRIST DESCENDU DE LA CROIX.

BAS-RELIEF SUR BOIS.

(PL. 22.)

L'écu blasonné qu'on voit sur ce bas-relief « d'argent à la fasce de gueules, » donne la date approximative de la sculpture; ces armes étaient celles de l'évêque Armand de Béthune, qui siégea, comme nous l'avons dit, de 1661 à 1703.

Il y a loin certainement de cette œuvre à la savante composition du « martyre de saint André, » et nous ne saurions l'attribuer au même artiste. On y remarque cependant une certaine hardiesse de dessin, un ciseau exercé, et, comme dans la scène précédente, une remarquable unité d'action qui rattache toutes les figures au sujet principal : le Sauveur descendu de la croix et pieusement soutenu par Joseph d'Arimathie ; à droite, dans le ciel et sur la terre, sont des groupes d'anges en adoration ou tenant des couronnes; à gauche, des disciples et les saintes femmes, tandis que dans le fond, derrière le Christ, apparaît, la tête barbue et coiffée d'un riche turban, Pilate, ou peut-être le Centenier.

Ce tableau, qui appartient à la cathédrale, a 0m 65c de haut sur 0m 70c de long.

APOTHÉOSE DE MONSEIGNEUR DE BÉTHUNE.

BAS-RELIEF SUR BOIS.

(PL. 25.)

Cette sculpture faisait partie, dit-on, d'un mausolée érigé à Monseigneur Armand de Béthune, dans l'église de saint Maurice, que ce prélat avait embellie de nombreux ouvrages d'art et où il fut enseveli.

Le portrait encadré dans un médaillon que soutient une grande figure d'ange, offre bien tous les traits d'Armand de Béthune, tels que nous les a conservés, à l'hôpital général, l'une des peintures représentant des bienfaiteurs de cet établissement. Le nom du prélat est, d'ailleurs, comme écrit en caractères héraldiques dans l'écusson armorié qui est figuré sous le médaillon. Quant à la dignité épiscopale, elle se révèle aux insignes que portent à droite et à gauche deux petits anges.

Des documents que nous a communiqués notre savant ami M. le chanoine Sauzet, nous apprennent aussi que le mausolée n'a pu être exécuté qu'après 1703, année de la mort de Monseigneur de Béthune.

Ce bas-relief nous offre donc un intéressant spécimen, un type de la sculpture sur bois dans notre pays aux premières années du XVIIIe siècle et au déclin du règne de Louis XIV. Il sera dès lors curieux de remarquer dans quel sentiment de dessin sont traitées les figures qui, sans exclure la vigueur du ciseau et d'heureuses expressions de têtes, trahissent, comme attitudes et mouvements, des tendances très-prononcées à l'exagération. Signalons aussi le rendu des étoffes plus largement drapées peut-être que dans les précédents reliefs, mais se dessinant par des plis d'une sécheresse caractéristique.

Hauteur du tableau, 0m 85c ; longueur, 1m 33c.

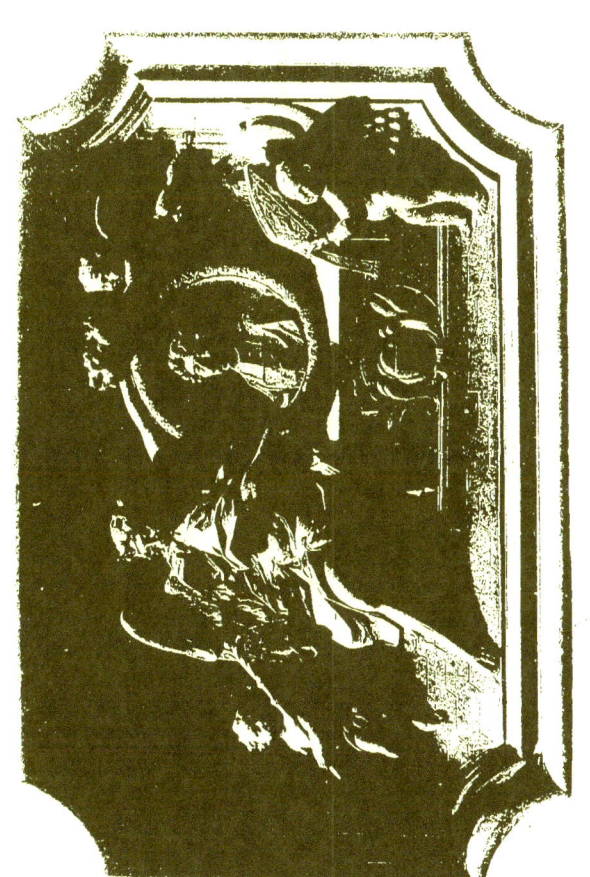

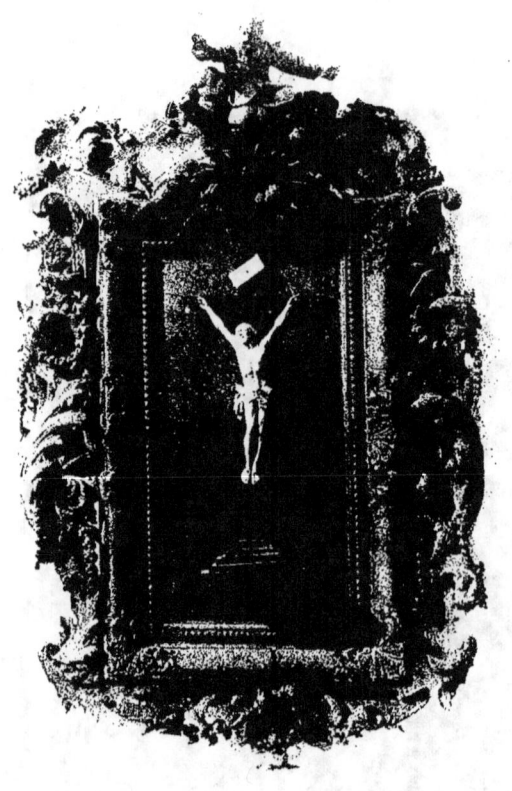

Pl. 24.

ENCADREMENT EN BOIS SCULPTÉ.

(PL. 24)

On trouverait difficilement un cadre où l'art de l'ornementaliste ait su combiner avec plus de sagesse et de goût les motifs usités vers la fin du XVII^e siècle pour ce genre de sculptures. Les larges feuilles et les gracieux chapelets de fruits qui les festonnent, et la figure du Père éternel qui domine toute la décoration, ont été traités aussi par une main fort habile, dont la manière et le faire hardi se retrouvent dans les sculptures du jeu d'orgues de la cathédrale et à la chaire à prêcher de la même église ; rapprochements intéressants au point de vue de l'histoire de l'art dans notre ville, car ils permettent de considérer comme une œuvre locale l'une de nos pièces les plus remarquables par la délicatesse du travail.

Hauteur totale du cadre, 1^m 75^c, largeur, 1^m 12^c.

PEINTURE & CALLIGRAPHIE.

PEINTURE & CALLIGRAPHIE.

La peinture, qui, pendant l'ère gallo-romaine, n'avait pas été étrangère à la décoration des monuments vellaviens, fournit, dans tout le cours du moyen âge, des productions très-diverses qui enluminèrent de leurs riches colorations les murailles, les tentures et les vitraux de nos églises, les sculptures des boiseries et les feuillets des manuscrits.

Les restes de ces œuvres d'art, qu'ont épargnés la main du temps et la main plus destructive des hommes, révèlent souvent des inspirations que nos ancêtres savaient puiser aux sources plus ou moins lointaines des traditions locales, ou qu'ils demandaient à des artistes étrangers.

Vers le XIe siècle, les transepts de la cathédrale du Puy avaient été décorés de grandes peintures murales qui représentaient surtout des scènes de l'ancien et du nouveau Testament, et dans lesquelles de saints personnages, bénissant à la manière latine, et d'autres d'après le rit grec, manifestaient une double influence occidentale et byzantine[*]. La composition des sujets, les poses et les costumes des figures, qui reflétaient les mêmes sentiments artistiques, font vivement regretter la perte de ces intéressantes peintures, détruites en très-grande partie lors des dernières restaurations de la cathédrale[**]. Du XIe au XVe siècle, bien d'autres églises reçurent de semblables décorations murales : l'oratoire de Saint-Michel, qui couronne l'obélisque naturel d'Aiguilhe, avait été orné, dans le chœur et à la nef, de peintures successives qui, de siècle en siècle, se superposaient les unes aux autres. Les boiseries des portes à arabesques qui existent encore aux chapelles Saint-Gilles et Saint-Martin de la cathédrale et aux églises de Chamalières et de Lavoûte-Chilhac, font voir qu'au XIe siècle, et à l'exemple des ouvrages mauresques, on savait également allier la polychrômie à la sculpture, dans le but d'aviver les reliefs par l'éclat des couleurs. La peinture, au XIVe siècle, fut même employée à l'ornementation des chapelles mortuaires,

[*] Nous avions déjà émis cette opinion dans un autre travail ; M. l'abbé Desrosiers l'a confirmée récemment en signalant dans ces peintures la présence du proplasme et de toute la manière grecque.

[**] La Société académique du Puy en a fait, à notre demande, exécuter des copies qui sont conservées au musée de la ville.

comme dans celle de Notre-Dame du Puy, où la scène du crucifiement, accompagnée de plusieurs personnages de l'ancienne loi, d'anges, de sainte Marie et saint Jean, et des images du soleil et de la lune, occupe une grande surface de la muraille.

Vers la fin du XVe siècle, sous le règne de Louis XI, la Renaissance italienne franchit les Alpes et apparaît, disons-le, presque brusquement dans une magnifique peinture murale qui représente les arts libéraux, et dont un official de l'église du Puy, Pierre Odin, enrichit la bibliothèque du chapitre à son retour d'une ambassade à Rome. C'est vers la même époque que fut peinte, sur l'un des murs de l'église abbatiale de la Chaise-Dieu, la célèbre « danse des morts, » probablement exécutée dans le cours du XVe siècle.

Nous renonçons à parler, après la savante dissertation qu'en a donnée M. l'abbé Desrosiers[1], des peintures murales de l'église de Brioude : de celles de la chambre Saint-Michel, du XIIe siècle, et des absidioles rayonnants que l'on doit attribuer à la seconde partie du XIIIe ou au commencement du XIVe, des peintures du porche sud exécutées au XVIe et, dans le porche nord, de quelques vestiges de l'art décoratif du XVIIIe.

Les vastes salles des châteaux, le chœur ou sanctuaire des églises et leurs autels resplendirent de tapisseries de haute et basse lisse, représentant des faits historiques et fabuleux et des scènes de l'ancien et du nouveau Testament. C'est ainsi que la cathédrale du Puy possédait autrefois des tentures données à cette église par l'évêque Jean de Bourbon, qui les avait fait orner de son blason fleurdelisé. Elles servirent plus tard à décorer la salle des états du Velay, et leurs débris, depuis la regrettable destruction de cette salle, ont été recueillis soit à la cathédrale, soit au musée de la ville. Le musée possède aussi une tapisserie du XVIe siècle, aux armes de la maison de Polignac, et sur laquelle est figurée une descente de croix ou la Mère des douleurs, accompagnée de cinq personnages ; nous aurons surtout à signaler bientôt une série de quatorze grandes tentures qu'a conservées jusqu'à nos jours l'église de la Chaise-Dieu, et que l'abbé Jacques de Sennecterre fit exécuter avec un luxe étonnant de dessins et de couleurs.

Dans nos contrées, comme ailleurs, la peinture avait envahi les verrières ; on peut juger de ce genre d'ornementation par les vestiges qu'on en retrouve dans quelques églises, notamment à Saint-Laurent du Puy, à Saugues, à Langeac, etc.

Mais la peinture ne servit pas seulement à la décoration des monuments de l'architecture ; elle embellit aussi des meubles, des reliquaires et petites châsses en bois, des statuettes de diverses matières, des diptyques en ivoire sculpté, des tableaux avec ou sans volets, et enfin les manuscrits civils et religieux.

Obligé par le cadre restreint de l'Album de borner nos études sur ce sujet aux objets figurés par nos planches, signalons en particulier les peintures du reliquaire de Polignac, œuvres précieuses du XVe siècle, avec lesquelles on pourra comparer un jour, dans un travail plus complet, un grand tableau représentant la Mise au tombeau de Notre Seigneur et que possède la cathédrale. Le musée du Puy, le cabinet de M. Falcon et le nôtre offriront aux mêmes investigations bien d'autres pièces dont l'ensemble peut constituer une collection instructive.

Quelques-unes de ces peintures furent-elles exécutées dans le pays qui nous les a conservées jusqu'à ce jour ? On serait porté à le croire, à en juger par un beau tableau de la Renaissance qui provient de l'ancien trésor de la cathédrale et que possède le musée. On y voit la famille de la sainte Vierge et, dans le fond, un paysage

[1] *Congrès scientifique de France* tenu au Puy en 1855, tome II, p. 551.

reproduisant avec une rare exactitude le rocher de Corneille, qui domine la ville du Puy, et, sur un plan moins reculé, le château d'Espaly. On a peine à croire qu'un artiste étranger au pays eût pu traiter un paysage local avec une si consciencieuse perfection.

Si l'absence de toute signature ne permet cependant de rien affirmer à cet égard, on a du moins la certitude que, dans le cours des deux siècles suivants, d'autres maîtres distingués, probablement héritiers d'anciennes traditions artistiques, exécutèrent au Puy de remarquables peintures. Il suffira de citer, au XVIIe siècle, les deux François et Solvain, et dans le cours du XVIIIe, les Servant, Buffet, Boyer, Rome, etc., dont le souvenir ou les œuvres sont parvenus jusqu'à nous[*].

Le seul livre qui nous soit resté de ces « nobles escriptures » qui, d'après nos chroniques, enrichissaient le trésor de la cathédrale du Puy, la bible de Théodulphe ouvre dans le Velay une série de monuments calligraphiques, les uns importés par de pieuses offrandes ou par le commerce, d'autres exécutés dans le pays par des artistes indigènes, parfois même par de modestes tabellions.

Comme la plupart des œuvres du moyen âge, les livres manuscrits qu'enrichissent de brillantes miniatures, des lettres richement ornées de fleurs, d'or et de couleurs, nous laissent ignorer les auteurs de ces délicates peintures. Mais on surprend parfois le secret de leurs provenances dans certains motifs de la décoration, qui devaient être plus familiers aux artistes de certains pays; et lorsqu'au XVe siècle « les fonds d'or ou de marqueterie ne reparaissent plus et font place à des paysages, à des intérieurs d'une ordonnance profonde, ménagés avec entente parfaite de la perspective[**], » nous observons alors, dans quelques manuscrits, des sujets religieux se détachant sur des fonds de paysages où les divers plans semblent offrir des formes particulières à la végétation locale, des groupes de rochers sombres et à structure prismatique, comme les roches basaltiques de la contrée, et où les lointains dessinent nos horizons vellaviens. Nous pourrions citer pour exemple un livre d'heures de notre collection.

Le texte même de certains manuscrits religieux, en nous révélant une destination locale, semble attester aussi qu'ils furent exécutés dans le pays; il en fut ainsi très-probablement d'un bréviaire du Puy élégamment écrit sur vélin, avec des lettres initiales rouges et bleues dont les traits, hardiment dessinés, dénotent une grande habileté de plume et une industrie ou un art depuis longtemps acquis au pays. Ce livre (parvo in-12), donné à la cathédrale par M. l'abbé Souligoux, de Brioude, figurait avec honneur à l'exposition religieuse.

On ne doute même plus que beaucoup de ces livres pieux aient pu être écrits et illustrés dans la contrée, à la vue des belles encadrures qui décorent souvent d'anciens terriers destinés à contenir les titres notariés des rentes et cens seigneuriaux; l'un de ces livres, de l'an 1313, conservé aux archives départementales, et qui renferme les actes seigneuriaux de l'évêque du Puy, présente à cet égard un élégant spécimen dans une lettre initiale resplendissante d'or et de couleurs qui se marient harmonieusement aux écritures correctes du texte.

La miniature suivante, que nous avons sauvée de la destruction et qu'accompagnent des bordures de feuilles, de fleurs et un écusson armorié que supportent deux génies ailés, provient aussi du premier feuillet d'un terrier

[*] Pour ne parler que des ouvrages qui existent encore dans notre cathédrale, on remarquera celui de Jean-François, daté de 1655, et représentant un vœu accompli à Notre-Dame du Puy par les consuls de la ville, et le grand tableau d'une procession à l'occasion de la peste de 1630, qui porte la signature de Jean Solvain.

[**] M. Jules Labarte, *Description des objets d'art de la collection Debruge-Duménil*, [p. 74.

écrit sur beau vélin en 1488; elle représente « l'hommage rural » que reçoit de ses « hommes le prudent sire Armand Roger, marchand du Puy. »

C'est la première fois peut-être qu'on voit représentée cette curieuse scène de la vie féodale où « lesdits hommes, » d'après les titres, comparaissaient devant leur maître, « les genoux ployés, les mains jointes entre les mains dudit seigneur, lui baisant les polces (pouces), avec promesse d'être bons et fidèles hommes, pourchasser le profit dudit seigneur, éviter son dommage, etc. »

L'exacte reproduction des costumes locaux est attestée par cette longue « coutelière » qui, suspendue alors à la ceinture des « hommes, » se dérobe aujourd'hui au regard sous le vêtement de quelques-uns de nos montagnards.

On observe la même richesse des tons dans une grande et belle lettre initiale qui figure aux premières feuilles d'un autre terrier écrit, en 1523, à l'usage du fils du même personnage « Guillaume Roger, bourgeois du Puy. » A voir les combinaisons variées du dessin, les couleurs et l'or qui brillent dans « les armes » du seigneur et dans les feuilles, fleurs et fruits qui composent cette charmante miniature, on juge que la typographie et la gravure n'avaient pas encore, malgré leurs premiers perfectionnements, tout-à-fait proscrit l'ancien luxe calligraphique.

Les manuscrits ornés de belles enluminures devaient, en effet, pendant quelques années encore, servir à l'usage de riches personnages. Tel est, par exemple, un joli livre d'heures (parvo in-18) déposé par Monseigneur le cardinal de Bonald dans le trésor de la cathédrale de Lyon et qui, vers 1530, avait été donné par François, baron de Langeac, à sa jeune femme, Catherine de Polignac, comme l'attestent des écussons armoriés et des notices et poésies galantes qui précèdent et terminent le corps du livre. Tel est aussi un pontifical romain (in-8º) conservé dans le même trésor de la cathédrale de Lyon, et qui, décoré d'élégantes vignettes et de rinceaux de fleurs et de

fruits, offre en outre le blason de l'un de nos évêques, Monseigneur François de Sarcus (1536 à 1561) : « d'azur à un sautoir d'argent accompagné de trois molettes de même¹. »

On retrouve quelques lueurs du même art, en 1544, dans une « Extime générale des maisons, etc., de la ville du Puy, » où la première lettre E est habilement peinte en bleu teinté de blanc sur un fond carminé et damassé de fleurs d'or. Cette initiale paraît même avoir été exécutée par un « ymageux » de profession, car elle n'est pas de la même main que des ornements et écussons peints aux armes de la ville et aux armes de France, qui, semblables à ceux du manuscrit contemporain de Médicis, peuvent être attribués à ce chroniqueur, l'un des commissaires désignés dans le livre pour procéder à cette « extime². »

Un dernier vestige de la calligraphie locale, telle que l'avaient comprise de plus anciens artistes, se montre enfin dans un terrier de la famille Lobeyrac, qu'un modeste notaire du lieu de Mercuer, Charles Galavel, écrivait sur de belles feuilles de vélin et qu'il rehaussait d'initiales et de bordures ornées avec goût, mais dessinées seulement à la plume et teintées de la même encre que la totalité du texte.

¹ Le frère Théodore, dans son *Histoire de l'église angélique de Notre-Dame du Puy*, 1693, p. 587, énonce ainsi les armes de cet évêque : « de gueules à un sautoir d'argent accompagné de quatre molettes de même. » Nous n'avons pu vérifier auquel de cet historien ou de l'auteur du manuscrit il faut attribuer l'erreur que trahissent ces variantes.

² Ce curieux livre appartient aux archives de la mairie du Puy.

BIBLE DE THÉODULFE.

(PL. 25.)

Le plus remarquable ouvrage que possédait l'ancienne bibliothèque du trésor de notre cathédrale, et que cette église a eu l'heureuse chance de conserver jusqu'à nos jours, est une bible qui avait été écrite et décorée de peintures par la main de Théodulfe, évêque d'Orléans, au IXe siècle, sous le règne de Louis-le-Débonnaire. Calligraphe très-habile, musicien, et l'un des poètes les plus distingués de son temps, ce prélat, dit-on, accomplissait un vœu en faisant présent de ce précieux livre à Notre-Dame du Puy, sanctuaire déjà célèbre et qu'avait encore illustré la visite de Charlemagne.

Aucun doute, d'ailleurs, sur l'époque où cet ouvrage fut exécuté : le nom bien connu de son auteur est plus d'une fois reproduit dans une pièce de poésie latine qui termine l'ouvrage. « Théodulfe, dit-il lui-même, exécuta cette œuvre par amour pour celui dont retentit la loi bénite. » Les formes graphiques, l'absence totale de ponctuation et le style du décor sont également caractéristiques du temps où vécut cet écrivain.

De format grand in-4°, ce livre contient 347 feuillets d'un beau vélin, les uns blancs avec les lettres noires et rouges, d'autres richement teints en couleur pourpre ou violacée et écrits en lettres d'or ou d'argent.

Sur chaque page, le texte est disposé en deux colonnes avec une netteté d'écriture aussi correcte qu'élégante. On voit que l'artiste n'a hésité devant aucune des difficultés de la calligraphie. Sa plume conserve toujours une grande fermeté, depuis les capitales d'or qui illustrent les titres jusqu'à ces lignes d'une ténuité tellement microscopique qu'on y compte trente lettres dans un espace à peine long de 0m 030m.

Nous n'essaierons pas de décrire les formes variées des caractères et leurs curieuses abréviations, qui comportent souvent de plus petites lettres inscrites dans les grandes, et jamais des lettres conjointes, comme dans l'épigraphie lapidaire des IIe et IIIe siècles, et dans les écritures des Xe et XIe.

A peu près contemporain de la célèbre bible d'Alcuin, notre manuscrit n'offre pas autant de richesse dans la décoration ; on n'y trouvera ni un frontispice, ni grandes peintures, ni ces trente-quatre lettres initiales en or et en couleurs qui reproduisent, dans le livre d'Alcuin, des sceaux, des allusions historiques et des devises emblématiques. La bible de Théodulfe présente cependant des ornements peints en détrempe qui, pour être plus

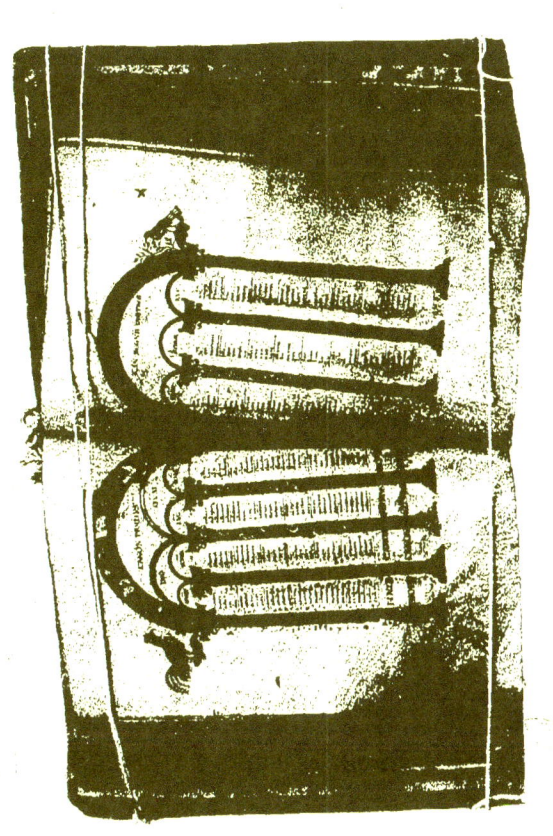

modestes, n'auraient pas été désavoués par son illustre devancier. Ils serviront aussi à nous retracer l'état de l'art à cette ancienne époque. Huit couronnes, placées à la fin des livres, contiennent des inscriptions et sont décorées de croix à branches égales épatées, et ornées de palmettes, de feuilles et fleurons de diverses couleurs.

Faisons remarquer surtout l'habile ordonnance des tables et de certaines écritures qui sont renfermées avec goût dans un système particulier d'arcatures cintrées et supportées par de longues et sveltes colonnes. C'est un spécimen de ces « canons » que nous donnons dans l'Album.

Des ornements diversement colorés et compris entre deux larges filets d'or remplissent la face de l'arcature supérieure. On y voit des croix, des grecques, disques, cabochons prismatiques imbriqués, feuilles de chêne, figures sphéroïdes, etc. De simples filets d'or et d'argent forment les petits arcs inférieurs. Les chapiteaux à tailloirs d'or, d'un galbe élancé, semblent se rapporter au type corinthien, et les fûts qui les supportent sont, comme leurs bases, jaspés de couleurs diverses, et parfois rehaussés de reflets d'or et d'argent, comme dans les marbres Portor.

Cette ingénieuse combinaison de lignes architecturales est encore animée par des images empruntées à la nature vivante. A l'intérieur des deux retombées de l'arc principal, naissent de larges feuillages de couleur verte qui supportent de longues tiges bleues et des oiseaux au brillant plumage : ce sont des aigles, des ibis, autruches, geais, coqs, faisans, paons, colombes, etc.

L'importance du texte répond à la richesse de l'exécution matérielle : il contient l'ancien et le nouveau Testament, la chronographie de saint Isidore de Séville, des commentaires et interprétations des mots hébreux, grecs et latins, des dissertations sur divers sujets et de pieuses poésies de Théodulfe.

Nous ne dirons rien du mérite biblique de cet ouvrage, qu'a démontré avec sagacité M. Ph. Hedde, dans un intéressant mémoire sur ce sujet. Rappelons seulement, d'après cet auteur, que le manuscrit pourra être utilement consulté pour l'histoire critique du « Texte de la Vulgate, » qui, fidèlement traduit par saint Jérôme, fut altéré dans la suite des temps. « On comprend dès lors que le manuscrit de Théodulfe est d'autant plus précieux, qu'appartenant à une époque plus éloignée, étant écrit par un homme d'une haute érudition, il doit renfermer un texte plus juste et peut-être la correction qu'Alcuin, contemporain de Théodulfe, avait faite du texte sacré [*]. »

Ce monument de calligraphie carlovingienne se recommande encore par une précieuse collection de fins et légers tissus destinés à préserver les écritures du frottement des feuillets. « Ces tissus, comme le remarque judicieusement M. Hedde, avaient été sans doute choisis par l'auteur lui-même parmi les plus beaux et les plus moelleux de l'époque où il vivait. Les uns étaient des crêpes de Chine avec bordures de cachemire broché ou espouliné par la méthode indienne ou persane ; les autres étaient des tissus unis ou même façonnés, de divers genres, de diverses couleurs et de diverses matières, telles que la soie, le coton [**], le lin, le poil de chèvre et le duvet de chameau de la plus grande finesse, ces matières qui entrent dans la confection des schalls de cachemire. »

Les dessins qui ornent les bordures de ces légères étoffes, et leur système de fabrication pourront donc jeter un nouveau jour sur la question des tissus orientaux que nous essaierons d'aborder à l'occasion des curieux morceaux du XIe siècle, conservés au Monastier et à Pébrac.

[*] *Notice sur le manuscrit de Théodulfe*, Annales de la Société académique du Puy, 1857-38, p. 178.

[**] La couleur d'une de ces étoffes en coton approche beaucoup de celle du nankin des Indes.

La richesse du livre fournirait au besoin à la même étude des restes de sa couverture primitive en velours rouge pourpré, qui se voient encore au dos. Théodulfe nous apprend, dans l'une de ces poésies, que cette couverture, qui est formée de deux plateaux de bois couverts d'une toile grossière, resplendissait de pierres précieuses, d'or et de pourpre ; mais cette riche décoration n'existait déjà plus en 1511, lorsqu'un chanoine du Puy, P. Rostan, dont une note en grec nous a conservé le souvenir, fit restaurer la couverture, en ajoutant des pièces de velours cramoisi et des cordons de soie, aujourd'hui coupés, qui servaient à fermer le livre. Ce fut probablement à la même époque que furent placés quelques clous fleuronnés en argent doré qui rappelaient imparfaitement la richesse des ornements précieux dont parle Théodulfe.

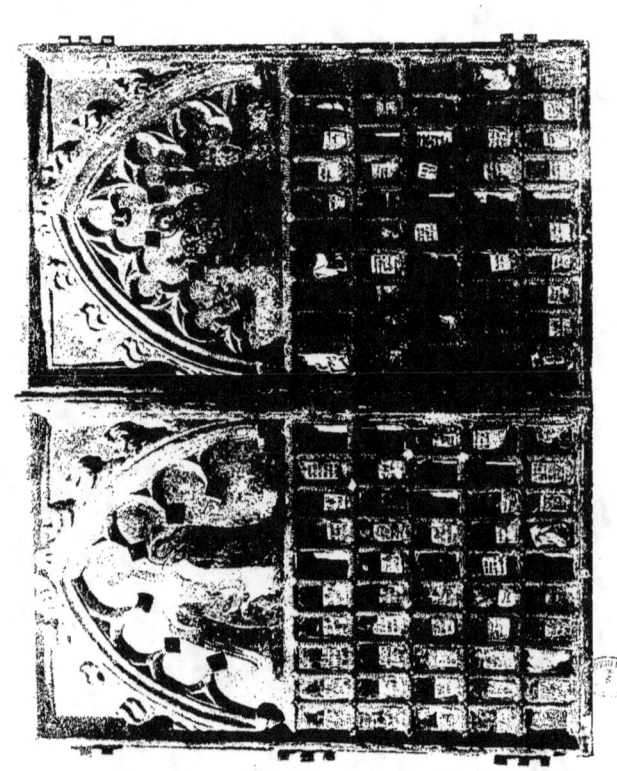

RELIQUAIRE DE POLIGNAC.

(PL. 26.)

L'église de Polignac possède un de ces anciens et curieux tableaux en bois à deux volets, « ouvrants et cloants à deux pièces et historiés de plusieurs saints, » que mentionnent les vieux inventaires. On sait que vers la fin du XIVe siècle, d'habiles artistes, les frères Hubert et Jean Van Eyck surtout, avaient mis en vogue ces sortes de tableaux. La mode sut approprier également ce genre de meuble à l'emploi de reliquaires, et celui-ci, qui date de la première moitié du XVe siècle, nous montre comment on était ingénieusement parvenu, à l'aide de brillantes peintures à fonds d'or, de chatons en cristaux coloriés, et d'ornements architectoniques en relief, à dissimuler la régularité trop vulgaire de ces cent cases qui, sous leurs minces vitres de mica, laissent voir des reliques symétriquement étiquetées ; au dehors et au dedans de ce double tableau, pas le moindre espace qui ne soit couvert de sujets peints, dans lesquels un certain modelé des figures, une grâce naïve, des tons harmonieusement nuancés, contrastent parfois avec la sécheresse et l'imperfection du dessin. Au dedans et comme aux places d'honneur, la sainte Vierge, dont l'image apparaît partout dans les sculptures, les pièces d'orfèvrerie et monuments du Velay, la sainte Vierge figure dans deux scènes qu'encadrent avec goût de riches arcatures en ogives. A gauche, c'est l'Annonciation ; à droite, Marie, assise sur un trône, tient l'enfant divin sur ses genoux, tandis que le Saint-Esprit descend du ciel sous la forme d'une colombe, et déploie devant elle une banderolle à légende gothique, et qu'un ange vient lui poser sur la tête une couronne royale. On remarquera la pose naïve de l'enfant, qui cherche à retenir par un lien un oiseau qui s'envole.

Les fonds d'or, sur lesquels se détachent ces pieuses représentations, sont semés d'élégants rinceaux qui sont figurés en creux au pointillé.

Les principaux sujets qui occupent les parois externes des volets se rapportent au Rédempteur. Dans l'un des tableaux, le Christ, entouré des saintes femmes et de l'apôtre saint Jean, expire sur la croix ; dans l'autre, il est assis sur le trône céleste ; il bénit de la main droite et tient de la gauche le livre des Évangiles. Chacune de ces deux scènes est entourée de douze plus petits tableaux représentant six apôtres et six personnages de l'ancienne loi. On les reconnaît surtout à leurs noms écrits près de la tête, aux légendes extraites des livres sacrés et peintes sur de longues banderolles qu'ils tiennent à la main.

Les dégradations qu'a subies cet intéressant reliquaire ont fait disparaître quelques noms. Autour du Sauveur en croix, on ne lit bien que : « Isaias, Daniel, Osée, Amos ; » et, pour les apôtres : « Jacob le major, Johannes, Jacob le minor et Thomas ; » auprès du Christ bénissant, on distingue les noms de « Ageus, Josel, Salomon,

Michel, Zacharie, » et ceux de « Philipus, Betholomeus, Matheus, Simon et Mathias. » Les apôtres se caractérisent, d'ailleurs, par leur nimbes, la nudité de la tête et des pieds, et les personnages de la bible par des bonnets juifs et des chaussures.

On voit que le génie artistique de l'époque s'était assez habilement approprié des sujets décoratifs plus anciens. Ainsi, les deux représentations du Christ font souvent symétrie l'une avec l'autre dans des peintures de manuscrits, et, dès le XII⁰ siècle, sur des plaques émaillées d'évangéliaires.

Les doubles volets du meuble peuvent rappeler aussi ces primitifs diptyques d'ivoire qui, dans le principe, sculptés seulement à l'extérieur, donnèrent l'idée, dans la suite, d'ajouter une ornementation intérieure et d'en faire des oratoires portatifs. Il n'est pas jusqu'aux procédés particuliers de la peinture qui ne fussent déjà connus et pratiqués plusieurs siècles avant le XV⁰. Le moine Théophile qui, d'après les uns, écrivit son savant Traité sur divers arts (Diversarum artium schedula), vers le XII⁰ siècle, et, suivant d'autres, à une époque bien antérieure, Théophile enseigne toutes les notions d'après lesquelles on continua de peindre jusqu'au XV⁰ siècle. Le reliquaire de Polignac nous montre, en effet, l'une des dernières applications des mêmes principes : le bois est couvert de cuir ou de parchemin et enduit, en cet état, de couches de plâtre pour recevoir la peinture.

Ajoutons que la peinture à l'huile qui paraît avoir été employée dans notre reliquaire, est aussi celle que recommande Théophile, et que dès lors, suivant la judicieuse observation de M. Debruge-Duménil [*], il n'est pas juste d'en attribuer l'importante découverte à Jean Van Eyck, comme on l'avait supposé d'après Vasari. C'est ainsi, comme le pense cet éminent archéologue, que « les études consciencieuses qui se font maintenant de l'époque du moyen âge dissiperont peu à peu les erreurs propagées par les écrivains du XVI⁰ siècle. »

Le coffret ou l'étui qui contient le reliquaire est également en bois couvert de parchemin qui, lui-même, a reçu une peinture à fond rouge orné de fleurons.

Afin d'éviter tous frottements, on avait placé entre le reliquaire et l'étui une toile qui participait du même luxe décoratif. Cette toile, déjà usée par un long service, laisse voir qu'elle était teinte en bleu et ornée, dans la moitié supérieure, d'une croix qui porte au centre l'Agneau pascal dans un médaillon diversement coloré et que cantonnent trois fleurs-de-lis d'or. L'autre moitié de la toile est semée d'écussons aux armes de la maison de Polignac, laquelle avait sans doute fait présent du reliquaire à l'église paroissiale.

[*] Ouvrage déjà cité, p. 92.

PEINTURE MURALE. — LES ARTS LIBÉRAUX.

(pl. 27.)

Nous avons déjà fait connaître, dans un travail spécial*, cette précieuse et ancienne peinture murale que la photographie n'a pu reproduire qu'en partie. L'Album devait cependant un souvenir à cette œuvre d'art auprès de laquelle s'étalaient, dans la même salle, les nombreuses pièces de l'exposition religieuse.

Seul et dernier vestige d'une splendide décoration qui, exécutée vers la fin du XVᵉ siècle, charmait autrefois le regard et l'esprit dans la bibliothèque ou « librairie » du chapitre Notre-Dame, cette peinture nous offre quatre des sept arts libéraux ou « des humanités » qui, au moyen âge, comprenaient deux divisions : le « trivium » et le « quadrivium. »

Ces quatre sujets sont la grammaire, la logique, la rhétorique et la musique représentées par de jeunes femmes richement vêtues, et accompagnées de personnages qui ont particulièrement illustré chacun de ces arts.

Le tableau est aussi complet qu'on puisse le désirer : les personnages allégoriques ou réels s'expliquent par les noms qui sont écrits au dessus ou près d'eux, par leurs gestes et les attributs qu'ils tiennent aux mains, enfin par les banderolles à légendes gothiques qui se déploient à leurs pieds. De grandes chaires dessinées dans le goût de la Renaissance servent de sièges aux jeunes femmes et se détachent sur un fond de paysage.

Auprès de la Grammaire est Priscien; puis vient la Logique ayant à ses pieds Aristote. Cicéron accompagne la Rhétorique et Tubal la Musique.

On connaît, par nos précédentes descriptions, les légendes et attributs assignés à chacun de ces quatre groupes. Le lecteur nous permettra donc de ne rappeler que les deux sujets figurés dans notre planche.

La plus intéressante de ces représentations est la première à la gauche du spectateur. Aristote, coiffé d'un large bonnet, se distingue aussi par la magnificence de son costume; son manteau de brocard, doublé d'hermine, à très-grandes manches pendantes et échancrées, rappelle, à certains égards, la forme d'un vêtement usité sous Charles VIII, tel qu'on a pu le remarquer dans la miniature peinte en 1488 et figurée à la page 82 de l'Album. L'attitude de ce personnage est celle d'un orateur qui argumente. La Logique, en outre de sa riche parure, se caractérise surtout par de curieux emblèmes : le lézard qu'elle tient dans la main droite et le scorpion dans la gauche, font évidemment allusion au deux sortes d'argumentation, plus ou moins analogues au syllogisme et au dilemme

* *Annales de la Société académique du Puy*, 1850, p. 564; *Annales* de 1852, p. 225.

que les anciens auteurs, Quintilien entre autres, appellent « crocodilinæ » et « ceratinæ » ou « cornutæ ». » L'artiste pouvait-il mieux traduire ces arguments que par les formes « crocodiliennes » de l'un de ces animaux et la double étreinte des pinces en « cornes » anguleuses de l'autre ? La légende n'est pas moins appropriée au sujet :

Me sine doctores frustra coluere sorores.

La féconde imagination du peintre a su très-habilement varier les costumes, l'expression et la pose des figures. On en juge par le deuxième groupe qui représente la Rhétorique et où l'on admire aussi le modelé des chairs et la correction du dessin. Une lime est ici l'attribut de la jeune femme, et Cicéron, qui est assis auprès d'elle, est coiffé d'une étoffe rouge et vêtu d'une simple robe olive, doublée de fourrures; il tient sur ses genoux un grand livre ouvert, sans doute un de ses ouvrages de rhétorique, dont le plus beau, comme on sait, est « l'Orateur. »

La légende est encore un vers latin léonin :

Est michi ratio dicendi cum flore loquendi.

Outre les deux autres groupes du quadrivium qu'il n'a pas été possible de comprendre dans la planche de l'Album, la décoration primitive de la même salle en offrait trois formant un second tableau ou trivium. Nous en devons la connaissance à nos chroniques locales, qui décrivent surtout « les jeunes dames toutes accoutrées de fin taffetas de diverses couleurs à façons antiques et estranges et leurs cheveux et têtes à gaudailles et coiffées de chaynes d'or et d'autres façons de divers entrelassements estranges. »

On y voit que le trivium comprenait la géométrie et Pythagoras, l'arithmétique et Euclides, l'astrologie et Ptolomée.

Une observation qui n'est pas sans intérêt, c'est que notre tableau fournit un très-rare spécimen d'une peinture à l'huile exécutée sur mur**, d'après le procédé recommandé depuis longtemps par le moine Théophile, pour des tableaux sur bois, et qu'avait probablement perfectionné, vers 1410, le célèbre Van Eyck (Jean de Bruges), à qui l'on a eu tort, comme nous l'avons dit ailleurs, d'attribuer l'invention de ce genre de peinture. On sait qu'avant le XIVe siècle, l'emploi à peu près général de la détrempe avait succédé aux fresques plus anciennement usitées, lesquelles reparurent avec un nouvel éclat au commencement du XVIe dans les magnifiques ouvrages exécutés par Michel-Ange à la chapelle Sixtine et dans les œuvres non moins précieuses que Raphaël fit à Sienne et à Rome. Mais à quelle époque précise, à quel maître doit-on attribuer cette peinture, « œuvre capitale, » comme l'appelait, dans un remarquable rapport à M. le Ministre de l'intérieur, M. Mérimée, inspecteur général des monuments historiques, après l'avoir découverte en 1850 sous une couche de badigeon ? A cette question, la chronique de Médicis répond que les belles peintures de la librairie étaient dues à la générosité d'un illustre dignitaire de l'église du Puy, messire Pierre Odin, official de l'évêque Jean de Bourbon, mort en 1502. « Il estait, ajoute la chronique, si grant orateur que, par son mellifère et suaviloquent langage, fust commis plusieurs fois estre ambassadeur devers le Pape à la requette de très-excellent et redouté prince Louis XIe roy de France, lequel dudict Pape obtint

* Quintilien. *De institutione oratoria*, lib. 1, cap. x.

** Elle est traitée par glacis, et il semble qu'on y a employé parfois une sorte d'encaustique.

grande louange et avoir, ce que il employa en divers façons et moyens en aulmosnes et à la décoration de cette saincte église du Puy... »

Ces faits s'accomplirent après l'année 1475, époque où Louis XI vint au Puy en pèlerinage, et ayant été complimenté par Odin, eut occasion, pour la première fois, d'apprécier son éloquence, origine probable d'une fortune que cet official sut employer si noblement.

C'est donc entre les années 1475 et 1502, peut-être même entre 1475 et 1582, d'après d'autres données que nous avons exposées ailleurs, qu'on peut circonscrire la date de notre tableau.

Or les fréquents voyages à Rome accomplis par Odin pourraient faire naître des inductions plus ou moins probables sur la nationalité de l'artiste qui fut appelé à exécuter les peintures de la librairie. En l'absence de notions plus précises, il suffit de constater qu'Italien ou même Français, cet artiste appartient à une école antérieure à Raphaël, les productions de ce maître ne remontant pas au delà des premières années du XVIe siècle. Ces données nous reportent donc par la pensée à la période du temps où florissait le Pérugin, et signalent ainsi la première et la plus importante phase de la renaissance de l'art.

ANCIENNES ÉTOFFES.

TISSU EN SOIE.

(PL. 28.)

Il est digne de remarque qu'à différentes époques du moyen âge, et en particulier vers le XI^e siècle, l'influence orientale se manifeste fréquemment dans les sujets historiés, les « arabesques » et autres ornements sculptés, peints ou tissés qui décorent les objets religieux.

Les manuscrits, les tombeaux, boiseries, vases, etc., offrent souvent un singulier mélange de motifs empruntés aux monuments arabes et de compositions chrétiennes. On connait les curieuses portes en bois sculpté de la cathédrale du Puy, qui datent du XI^e siècle, et sur lesquelles des légendes arabes bordent un ensemble de scènes relatives à l'histoire de Jésus-Christ et accompagnées d'explications latines en vers léonins. Des portes du même temps, sculptées dans un goût semblable, existent aussi dans les églises de Chamalières et de Lavoûte-Chilhac.

Nous avons déjà mentionné un olifant en ivoire de notre collection, sur lequel des motifs de représentations chrétiennes sont associés à des sujets orientaux et même persans.

Rappelons aussi ces vases en cuivre, ou « hanaps, » d'une époque moins ancienne, et qui se caractérisent par un singulier mélange d'ornements empruntés à l'art oriental et au symbolisme chrétien.

Ces ustensiles, comme beaucoup d'autres objets religieux, n'ont donc pas été importés de l'Orient ; ils ont été fabriqués en Occident, probablement en France, et nous avons essayé d'établir, dans un précédent travail [*], que les relations de commerce avec l'Espagne avaient pu introduire ces motifs d'ornementation.

Mais un problème intéressant d'archéologie qui n'a pas encore été résolu, est celui de savoir dans quelle contrée furent confectionnées ces riches étoffes de soie, dont les sujets décoratifs et les écritures arabes ne sont associés à aucune image du christianisme, tissus recherchés pour les pompes de la religion chrétienne, soit qu'ils servissent pour les vêtements ecclésiastiques, soit qu'on les employât comme suaires pour envelopper de saintes reliques ou les corps de prélats vénérés.

Ce qui semble probable, c'est que les plus remarquables types de ces étoffes présentent des motifs de dessins qui paraissent avoir été inspirés par les monuments assyriens et persans. Les inscriptions arabes, qui souvent accompagnent ces ornements, indiquent par quelle voie ont dû nous parvenir les imitations des tissus primitifs.

[*] *Compte-rendu du Congrès scientifique de France*, XXII^e session, tome I, p. 737.

Bornons-nous, pour éclairer l'histoire de semblables étoffes que possèdent encore nos anciennes églises de la Haute Loire, à citer surtout, comme points de comparaison, deux précieux tissus qui, depuis quelques années, ont été signalés en France : l'un est la belle chape, dite de saint Mexme, dans l'église de Saint-Étienne, à Chinon (Indre-et-Loire), et qui paraît dater du XIe siècle ; l'autre est une étoffe qui enveloppe des reliques, au Mans.

Dans l'une et l'autre, un seul et même sujet est plusieurs fois répété par bandes horizontales. Sur la chape, c'est un groupe de deux quadrupèdes affrontés, sortes de tigres qui sont attachés par une chaîne à un objet en forme de pyramide, et séparés par une haute plante garnie, dans le haut, de petites branches avec feuilles et, dans le bas, avec fruits. Des oiseaux et de petits quadrupèdes remplissent symétriquement les espaces vides.

M. Ch. Lenormant, membre de l'Institut, qui a fait sur ce curieux sujet de savantes études, lui assigne une origine sassanide. Il y voit « deux guépards, sorte de panthère facile à apprivoiser et dont les Indiens se servent encore pour la chasse ; la plante allongée est le « hom, » plante sacrée, arbre de vie des Orientaux, et l'objet pyramidal, l'autel du feu ou « Pyrée, » emblème de la religion de Zoroastre [*]. »

Sur l'étoffe du Mans qu'a publiée M. Hucher, le symbole du feu est figuré sous la forme plus exacte d'un autel entre deux lions, « animaux qui jouent un rôle considérable dans l'ancienne mythologie orientale, principalement en Perse et en Assyrie ; une espèce d'astre ou d'étoile qu'on voit dans le haut de leurs cuisses, se retrouve également sur d'autres monuments sassanides, notamment sur un vase de même origine faisant partie de la collection de la bibliothèque impériale. » Mais à ces représentations sassanides est associée sur la chape de Chinon une inscription arabe qui a été découverte et publiée par M. Victor Luzarche, membre de la Société archéologique de Touraine, d'où l'on peut induire qu'avant de pénétrer en France, ces motifs d'ornementation avaient été imités soit par les Arabes, soit par les Maures d'Espagne. Cette inscription, du reste, ne paraît être relative qu'à certains souhaits à l'adresse de la personne qui devait faire l'acquisition du tissu.

Toutefois on connaît d'autres étoffes du même genre, qui, d'après de semblables inscriptions, ont pu fournir des dates précises ; telle est celle que l'on conserve à Paris, aux archives de la métropole, sur laquelle on lit le nom et les titres du khalife fatimite d'Égypte, Hakem-bi-Amr-Allah, qui vivait au commencement du XIe siècle de notre ère. On a cité aussi celle qui se trouve à Apt, en Provence, où elle sert à envelopper le corps de sainte Anne, et qui se rapporte à un prince dont le règne est compris entre les années 1091 et 1101.

Nos anciennes églises de la Haute-Loire peuvent offrir à l'intéressante étude des anciens tissus, au moins trois de ces précieuses et rares étoffes toutes en soie [**]. L'église abbatiale du Monastier en possède deux fragments dont on enveloppa les reliques de saint Théofrède et de saint Eudes, lorsqu'elles furent placées dans le buste en argent du premier de ces saints abbés. La troisième est un vêtement ecclésiastique d'une parfaite conservation, « un pluvial » (vestis pluvialis) qui existe dans l'église de Pébrac.

La planche 28 de l'Album représente l'un des morceaux qu'on voit au Monastier, et dont la dimension est de 0m 44c de hauteur sur 0m 60c de longueur.

[*] Voyez l'*Abécédaire*, par M. de Caumont, 1851, p. 49, et le *Rapport sur la chape arabe de Chinon* (département d'Indre-et-Loire), par M. Reynaud. (*Bulletin monumental* dirigé par M. de Caumont, 1846, p. 564.)

[**] Nous pourrions en ajouter une quatrième : c'est un fragment d'un curieux tissu qui tapisse l'intérieur du coffret en ivoire que nous avons cité à la page 51 (en note), et qu'a trouvé Monseigneur le cardinal de Bonald à Lavoûte-Chilhac. On y reconnaît les restes de grands cercles ornés de rosaces et de fleurons et, dans l'espace compris entre les cercles, une plante dessinée dans le goût oriental. Le fond est de couleur carminée et les ornements sont peints en vert et en jaune, à peu près comme dans le tissu du Monastier.

Il révèle dans le sujet de la décoration une nouvelle et curieuse variété de ces groupes d'animaux que nous avons vu figurer sur les étoffes de Chinon et du Mans. Au lieu de guépards ou de lions, nous avons ici des griffons, mystérieux composés du vautour et du lion, que la mythologie persane avait appropriés aussi à la décoration de ses monuments. Ces animaux sont également groupés par couples, affrontés et séparés l'un de l'autre par la plante du « hom, » dont les branches, avec feuilles et fruits, supportent en outre deux oiseaux et deux petits quadrupèdes. Entre les pattes postérieures de l'animal, on voit une petite feuille cordiforme et entièrement isolée. Deux autres oiseaux sont posés un peu au dessus de la queue des griffons, qui saisissent par le bec la queue très-prolongée d'une espèce de cheval ou d'onagre harnaché et représenté en fuite.

Si ces griffons ont le corps diapré des mêmes taches qu'on remarque aux guépards de la chape de Chinon, ils participent des lions figurés sur le tissu du Mans par les formes du corps et de la queue, et surtout par les couleurs de l'étoffe à fond de laque carminée, sur lequel les sujets sont tous verts et rehaussés de carmin et de jaune pour les détails. Ce dernier ton produit surtout de minces filets qui dessinent les contours et séparent les autres couleurs. Le blanc a été employé pour les ongles des griffons et pour les dentelures qui bordent le haut du tissu.

Le second morceau, conservé aussi au Monastier, est un peu plus petit. Sur un fond nankin se détachent des cercles ou médaillons dans lesquels sont deux paons affrontés et de couleur violacée ; entre ces cercles sont représentés des petits carrés verts et décorés de deux filets qui se croisent à angle droit et à l'intersection desquels est un autre carré avec des taches aux quatre cantons. Les paons de cette étoffe offrent peut-être, avec un luxe bien moindre de tons, une réminiscence de ceux qui ornent un tissu conservé à Saint-Sernin de Toulouse, et sur lequel on lit une inscription arabe du XI^e siècle [*].

Le pluvial que la piété des fidèles a de tout temps vénéré dans l'église de Pébrac, est attribué, par une constante tradition, à saint Pierre de Chavanon, issu d'une riche et noble famille d'Auvergne, et qui, en 1062, fonda un monastère dans cette localité, en fut le premier abbé et mourut en 1080. Le cachet artistique de l'étoffe concorde pour la date avec celle où vécut ce personnage ; il n'est donc pas impossible que ce pluvial lui ait appartenu.

Ce beau vêtement peut être classé parmi les anciens tissus de soie les plus complets et les plus riches d'ornementation que l'on connaisse ; c'est une sorte de manteau ouvert sur le devant, et se terminant dans le haut par un capuchon. Une donnée qui cependant n'est pas sans importance, c'est que l'étoffe ne semble pas avoir été fabriquée pour ce vêtement. Le pluvial, en effet, a été taillé dans une grande pièce qui avait primitivement la forme d'un parallélogramme de 2m 40c sur 1m 40c, et qui a reçu une coupe hémi-circulaire. Les parties de l'étoffe ainsi retranchées ont servi, au moyen de coutures, à former le capuchon et à prolonger dans le bas le devant du vêtement.

La décoration du tissu est disposée encore ici par bandes parallèles, mais au lieu d'une seule série de sujets historiés, il y en a deux principales, qui se combinent dans un ensemble harmonieux de tiges et de fleurons entrelacés avec une rare élégance. Le lecteur en jugera par la gravure suivante dont nous devons le dessin au

[*] M. de Caumont, le premier, a appelé l'attention sur ce riche tissu, *Bulletin monumental*, 1854, t. XX, p. 49, et M. Ch. de Linas en a publié une fort belle planche chromolithographiée dans un *Rapport à M. le Ministre de l'instruction publique sur les anciens vêtements sacerdotaux et les anciennes étoffes dans l'est et le midi de la France*.

crayon de M. Girollet, l'un de nos plus habiles dessinateurs en dentelles, et l'exécution au burin non moins distingué de M. Camille Robert.

La première bande comporte des groupes affrontés de deux animaux et qui représentent un lion terrassant un âne. Dans la deuxième, ce sont des oiseaux dont les formes ressemblent à celles de l'autruche, et rappellent l'attitude effrayée de cet oiseau lorsque sa vie est en péril.

Ces animaux sont accompagnés de tiges verticales surmontées de parties ovoïdes qui dessinent des détails difficiles à déterminer, et se teintent de différentes nuances. On ne peut se défendre de trouver dans la forme de ces tiges une imitation plus ou moins vague de l'autel du feu, ou Pyrée, qu'on remarque dans la chape de Chinon.

Tout cet ensemble de dessins, qui couvre, comme un délicat et harmonieux méandre, la surface entière de l'étoffe, est très-habilement combiné de façon à produire avec un seul motif d'ornement constamment répété, des effets décoratifs dans lesquels l'uniformité des sujets disparaît à l'œil du spectateur. L'artiste y est parvenu par les « rapports » calculés pour que les tiges et fleurons se contournent, courent et s'entrelacent sans fin, par les couleurs qui varient dans les mêmes sujets, enfin par l'ingénieuse disposition des motifs, qui ne se reproduisent pas suivant des lignes verticales, mais, pour nous servir d'une expression de fabrique, sont « contresemplés. »

Comme dans l'étoffe du Monastier, les couleurs dominantes sont le carmin, le vert et le jaune. Les lions sont, par bandes alternatives, ou carmins ou verts, ainsi que les oiseaux, dont la tête et les pattes sont blanches. Les ânes n'ont qu'une seule couleur : le jaune, aussi bien que les entrelacs des tiges et fleurons, qui cependant se teintent parfois en carmin. Le bleu clair, qui est fort rare, se montre surtout dans la partie supérieure de l'autel du feu, où cette couleur paraît avoir été employée pour simuler des nuances de flammes. Le tout est disposé sur un fond noir, qui fait valoir avec bonheur les tons divers de l'ornementation par un curieux rapport avec l'étoffe de Saint-Sernin de Toulouse.

On remarquera aussi les rinceaux qui bordent deux des quatre côtés de l'étoffe et dont on voit le dessin dans la gravure précédente; ils figurent des enroulements de feuillages dans lesquels se jouent des oiseaux.

Quant à la pensée qui inspira ces sujets d'ornementation, il serait difficile de ne pas reconnaître le même ordre d'idées dans les groupes d'animaux que représente ce tissu, et dans ces griffons saisissant des ânes en fuite, qu'on voit sur l'étoffe du Monastier, laquelle offre elle-même tant de rapports avec la chape de Chinon et le tissu du Mans.

Si l'on admet donc les savantes hypothèses émises par M. Charles Lenormant, on conviendra qu'aucune de ces étoffes n'offre plus que celle de Pébrac une expressive allusion aux chasses princières dont on retrouve, sous diverses formes, le souvenir empreint sur les monuments de la Perse. Il nous reste à indiquer le mode de fabrication de cette étoffe qui, depuis environ huit siècles, est encore si belle de coloris, et dont on admire la soie nerveuse et brillante et la remarquable exécution du tissu. A cet égard, l'examen qu'en a bien voulu faire notre honorable ami M. Jules Richond, président du tribunal de commerce du Puy, l'a convaincu que les effets de dessin ont pu être obtenus par la « chaîne travaillant au moyen d'une armure en sergé, la trame, au contraire de ce qui généralement se pratique aujourd'hui, restant cachée pour servir à lier. »

C'est probablement par le même procédé qu'aurait été fabriquée l'étoffe du Monastier.

TAPISSERIES DE LA CHAISE-DIEU.

(PL. 29 ET PL. 30.)

Les belles et anciennes tentures qu'on admire à la Chaise-Dieu, modèles précieux de la peinture en tapisserie, telle que l'exécutèrent les artistes de la Renaissance, évoquent le souvenir de l'une des plus riches abbayes de la contrée.

Fondé au XIe siècle par saint Robert, ce monastère, que régissait la règle de saint Benoît, devint, dans la suite des temps, très-considérable par ses nombreuses possessions, auxquelles répondaient l'étendue et la somptuosité de ses nombreux bâtiments.

Le XIVe siècle signale surtout une des époques où l'abbaye paraît avoir brillé d'un vif éclat. Clément VI, qui avait été religieux de la Chaise-Dieu, occupait alors le trône papal; ce pontife n'avait pas oublié le pieux asile de sa jeunesse, qu'il dota d'importants privilèges et dont il voulut reconstruire l'église. Les fondements en furent jetés en 1343 et le chœur fut probablement achevé du vivant de ce pape. Grégoire XI, neveu de Clément VI, qui, après lui, fut promu à la tiare, fit aussi à l'abbaye de riches fondations et contribua à la construction de l'église, grand vaisseau ogival, dont le caractère d'architecture imposant et sévère frappe vivement l'attention.

Défendue par une haute tour que surmontait un couronnement de machicoulis, l'église s'entoura successivement d'autres fortifications, d'un cloître vaste et fort élégant et de divers édifices.

C'est dans cette église qu'avait été enseveli, dans une peau de cerf, le corps de Clément VI. Son sarcophage de marbre noir, surmonté de sa statue de marbre blanc, existe encore, mutilé, à sa place primitive, dans l'enceinte du chœur. D'autres personnages de la même famille, entre autres le cardinal Guilhaume, neveu de Clément VI, et Nicolas, archevêque de Rouen, son oncle, furent inhumés aussi dans cette église, et, à leur exemple, le maréchal de Lafayette, l'illustre vainqueur des Anglais à Beaugé, et les plus grands seigneurs de la province voulurent également y recevoir leur sépulture.

Aux noms illustres que nous venons de rappeler, ajoutons ceux du pape Urbain, qui, au XIe siècle, visita l'abbaye, lorsque ce pontife se rendit, pour la première croisade, au concile de Clermont; de Raymond de Saint-Gilles, qui, vers la même époque, avait, dit-on, fait hommage à saint Robert de son comté de Toulouse, et de Semnecterre, dernier abbé régulier, dont la munificence et les goûts artistiques enrichirent le chœur de magnifiques tapisseries, enfin de quelques-uns de ces opulents commanditaires, Richelieu, Mazarin, etc., qui possédèrent l'abbaye. On cite également deux personnages qui, à des titres différents, furent exilés à la Chaise-Dieu : le janséniste Jean Soanen, évêque de Senez, qui avait osé résister à l'éloquence de Massillon, et le cardinal de Rohan, auquel une triste

célébrité, acquise dans l'affaire du collier de la reine, s'allie, dans la mémoire des populations, au faste d'une vie princière.

Comme les temples de l'antiquité, dans lesquels les générations accumulèrent successivement les riches tributs de leur admiration, comme les grandes basiliques du moyen âge, celle de la Chaise-Dieu reflète encore les somptueux souvenirs du passé et, jusqu'à un certain point, les gloires artistiques de diverses époques. Ses tombes dévastées par les guerres de religion et les évènements révolutionnaires, ont conservé de beaux vestiges de leurs anciennes sculptures ; aux clefs de voûte figurent encore, parmi quelques autres, les écussons blasonnés de la famille de Clément VI ; à la paroi nord de la clôture du chœur, se déroule une peinture murale dont le funèbre sujet, en rapport avec les lignes architecturales de l'édifice, rappelle l'austérité de la vie monastique : la danse macabre, « où est démontré tous humains de tous estats estre du branle de la mort. »

Nous avons déjà parlé du buffet d'orgues qui occupe toute la largeur de la nef et dont on admire surtout les cariatides et statues. Le jubé est surmonté d'un grand christ en bois peint, œuvre assez remarquable qui paraît avoir été exécutée dans la seconde moitié du XVII^e siècle [*]. Les connaisseurs s'arrêtent aussi devant le crucifix et les six candélabres en cuivre, aux armes de l'abbaye, qui surmontent le maître-autel et dont le style d'ornementation rappelle les ouvrages du règne de Louis XV.

Enfin, au dessus des cent quarante-quatre stalles du chœur, plus nombreuses que dans aucune autre église, plus nombreuses même qu'à Reims, et dont les hautes boiseries sont artistement sculptées dans le style du XV^e siècle, se déploient les tapisseries que nous allons décrire.

Ces tentures, y compris deux de ces étoffes placées aujourd'hui dans la chapelle des Pénitents (ancien réfectoire des moines), sont au nombre de quatorze. Leurs dimensions concourent avec les sujets qui y sont figurés à frapper l'attention. Trois ont jusqu'à 3^m 30^c de haut sur 2^m de long ; il y en a même qui mesurent 6^m et jusqu'à 8^m de longueur. Elles offrent un tissu très-correct de laine et de soie, et parfois rehaussé de fils d'or et d'argent. Quant aux combinaisons de la peinture et des sujets, on peut dire que ces étoffes peuvent rivaliser comme richesse des tons, souvent même par le mérite très-réel du dessin, avec ce que les Gobelins produisent aujourd'hui de plus remarquable.

Le motif général de la composition est la vie tout entière du Christ, résumée, dans les trois plus grandes pièces, par sa naissance, sa mort et sa résurrection, et, dans la série des autres tapisseries, par les scènes principales de sa miraculeuse existence, qu'accompagnent, suivant les idées du moyen âge, les faits concordants de l'ancien Testament.

Il faut renoncer à décrire tous les traits de cette vaste composition, pour lesquels l'artiste, puisant avec une verve surprenante aux sources bibliques et dans les Évangiles, a mis en scène tous les personnages des livres saints, et complété le sens des sujets par des légendes latines en quatrains rimés qui sont peintes au dessus des tableaux, et, dans le bas, par des sentences tirées des Prophètes et par des passages extraits soit des Psaumes, soit autres livres de la Bible. Costumes, meubles, armes, architecture, tous les détails ont un intérêt de curiosité historique,

[*] La croix porte un écusson armorié qu'entourent en légende les noms de FRÈRE JEHAN BONNEFOY ; il s'agit peut-être d'un membre de quelque confrérie, et, dans cette supposition, ces noms concorderaient avec ceux du notaire Jean Bonnefoi, dont un registre d'actes des années 1670 et 1671 existe dans l'étude de M. Million, notaire à la Chaise-Dieu.

parce qu'ils rappellent, en grande partie, l'époque où les tapisseries furent exécutées, le goût du temps et les particularités intimes de la vie civile.

Les deux spécimens que l'Album offre aux lecteurs, à défaut de toute la collection, pourront donner une idée de ces belles tapisseries.

Dans la première (pl. 29), le compartiment du milieu, compris entre deux colonnes, représente Jésus amené devant Pilate qui se lave les mains ; cette scène de la vie du Christ est accompagnée de deux sujets bibliques : à gauche, c'est Nabuchodonosor refusant de livrer Daniel ; à droite, on voit les deux vieillards faussaires attestant que la Sunamite est adultère.

Voici les deux légendes supérieures :

Danielis iij.

Regi Nabuchodonosor comminantur Babilonici
Danielem ad occidendum non tradit illis
Sic adversus Pilatum Iudei ut canes ululantur rabidi
Ut Dominum Christum ad crucifigendum det ipsis.

Et au dessous :

Circumdederunt me canes multi. Ps. xxj.

Danielis xiij.

Sulanam hi senes adulteram testantes inique
In eam mortis sententiam proferunt unam
Pilatus itaque Iudeis volens satisfacere
Ihesum Christum damnat ad mortem crucis turpissimam.

Au dessous :

Sanguinem innocentem condemnabunt. Ps. xxiij.

Enfin, au bas des deux tableaux latéraux, on lit :

Dederunt super me vocem suam. Jher. xij.
Vidi sub sole in loco judicium impietatem
Et in loco justicie iniquitatem. Ecclesiastes iij.

La planche suivante (pl. 30.) nous montre Jésus portant sa croix, et, d'un côté, Isaac portant aussi le bois de son bûcher, et, de l'autre, la femme sunamite cueillant des branches pour faire cuire le pain d'Élie.

Les légendes ont trait également à ces différentes scènes du nouveau et de l'ancien Testament.

Comme dans la tapisserie précédente, quatre personnages sont figurés en buste dans des niches ou fenêtres placées entre les légendes. Leurs gestes, bien plus significatifs sur les autres tableaux de la collection, semblent indiquer les prophètes ou autres personnages bibliques qui ont fourni les textes des légendes.

Mais ici l'artiste a accolé à la colonnette qui sépare les deux figures du haut, un écusson blasonné d'azur à cinq fusées d'argent que surmonte une crosse d'abbé posée en pal.

Ces « armes » rappellent, suivant l'usage, le personnage qui dota de ces œuvres d'art l'église de la Chaise-Dieu, et nous donnent ainsi la date approximative des tapisseries.

Elles se rapportent à Jacques de Sennecterre, qui régit l'abbaye de 1491 à 1518.

On peut même, à l'aide d'autres blasons figurés sur les mêmes tentures, circonscrire cette date entre des limites plus étroites. Ceux-ci sont « écartelés ; au 1er et au 4e, d'argent à la bande d'azur, aux six roses de gueules ; et au 2e et 3e, aux armes de France ; le bâton pastoral de saint Robert en pal, brochant sur le tout [*]. »

Nous avons ici les armes du monastère avec les roses des Beaufort qu'avaient adoptées les religieux depuis que la famille de Clément VI les avait si puissamment protégés, avec les royales fleurs-de-lis que Louis XII ajouta, en 1501, au blason de l'abbaye.

Il faut donc assigner l'époque de ces belles tentures entre les années 1501 et 1518.

Mais à quel artiste de la Renaissance, à quelle manufacture française ou étrangère attribuer les cartons et la fabrication de ces tapisseries de haute lisse, où d'heureuses combinaisons de fils diversement nuancés produisent tous les effets de couleurs et de dessins qui caractérisent la grande peinture? On sait que les plus illustres maîtres ne dédaignèrent pas de traduire en tapisseries leurs plus admirables conceptions. Raphaël composa des cartons pour celles du Vatican, dont deux de ses élèves surveillèrent l'exécution. Alors Venise et Florence, Arras et Beauvais étaient célèbres par les magnifiques produits de leurs fabriques ; Arras surtout, où furent confectionnées les tentures du Vatican, que, pour ce motif, les Italiens ont dénommées les « arrazzi. »

Mais en l'absence de données positives, nous regretterions d'aborder, à l'aide de simples hypothèses, l'important problème que soulèvent au même point de vue les riches étoffes de la Chaise-Dieu, dans lesquelles triomphent également l'art du peintre et l'art du tissu [**].

[*] Ces armes sont parfaitement figurées au bas de la tapisserie représentant les saintes femmes au tombeau de Jésus après sa résurrection.
[**] On pourra consulter, pour plus de détails sur l'abbaye et l'église de la Chaise-Dieu, les intéressantes descriptions qu'en ont données MM. Mérimée, Francisque Mandet et Dominique Branche ; et, pour les tapisseries en particulier, le bel Atlas publié par M. Jubinal, et dont les dessins sont dus à M. Anatole de Planhol.

PEINTURE SUR TOILE.

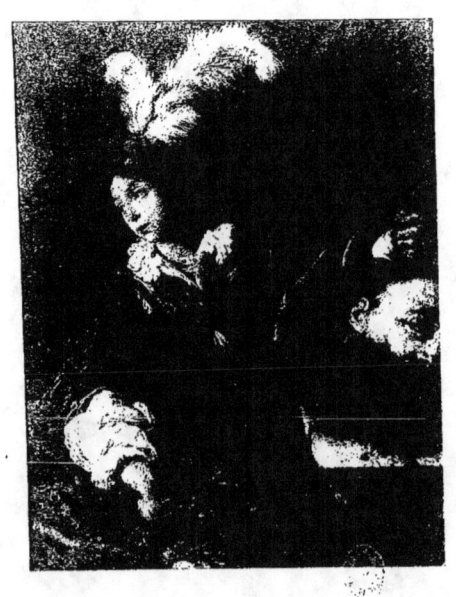

DAVID, VAINQUEUR DE GOLIATH.

(PL. 51.)

L'exposition religieuse de la cathédrale n'offrait pas seulement aux connaisseurs des sujets d'études archéologiques; l'art moderne y était aussi représenté par de belles toiles qui, du XVI^e au XVIII^e siècle, continuaient les traditions de la peinture. L'Album devait donc également au public la représentation de l'un de ces tableaux.

Celui que reproduit notre planche réunit d'ailleurs à son mérite artistique un intérêt particulier que nous avons fait remarquer dans une œuvre plus ancienne : la collection des tapisseries de la Chaise-Dieu.

Ouvrage du XVII^e siècle, cette peinture nous montre, dans un sujet biblique, David sous les traits délicats d'un page, affublé d'un brillant et fastueux costume. Les plus grands artistes, on le sait, ont longtemps négligé la science des convenances historiques. Paul Véronèse lui-même (1532-1588), imitant les artistes du moyen âge, ajustait ses figures à la mode de son siècle, ou suivant d'idéales conceptions, et donnait à cette méthode la consécration de son génie.

L'auteur inconnu de notre peinture s'était-il inspiré des œuvres de ce grand maître On serait tenté de le supposer, si l'on en juge par l'élégance recherchée du jeune David, et la richesse et la variété des vêtements. On croit reconnaître aussi dans les tons énergiques des couleurs, dans les allures du pinceau, franches et pleines de hardiesse, l'influence de l'école espagnole[*]. Quelques incorrections de dessin sont d'ailleurs largement compensées par la touche savante des deux têtes : celle de David, douce et gracieuse, qui contraste avec l'effet terrible de la tête de Goliath.

Cette peinture fait partie de la galerie des tableaux de la maison des PP. jésuites de Vals.

[*] On remarque cependant que la composition du sujet n'est pas sans avoir quelque analogie avec la belle page du Guide qui représente la même scène.

DENTELLES.

DENTELLES.

L'archéologie des tissus, que nous avons abordée dans quelques pages de cet Album, emprunte également à la dentelle un intérêt d'art et surtout un intérêt local.

Les délicats et charmants réseaux qui en forment le tissu se couvrent, suivant les époques et les caprices de la mode, d'une variété de dessins qu'inspirent le génie inventif et le goût des artistes.

Une foule de matières textiles, le lin, la soie, la laine, le coton, les fils d'or et d'argent, etc., auxquelles s'associent les perles et le jais, le crin et même la paille, sont employées à la fabrication des dentelles et multiplient les produits de cette riche industrie.

Sous l'impulsion de la mode et du luxe, la dentelle reçoit l'empreinte des styles spéciaux qui dominent en différents pays : l'Italie fournit ses points de Venise ou dentelles à l'aiguille, les Flandres produisent des guipures, l'Espagne des blondes de soie, la Belgique des malines, valenciennes et applications de Bruxelles; l'Angleterre se distingue beaucoup plus tard par ses guipures, « point d'Honiton; » la France, toujours au premier rang dans les œuvres de goût, s'approprie successivement presque tous les genres, et si elle ne conteste pas à la Belgique les points de Bruxelles ou les inimitables valenciennes d'Ypres, elle n'a du moins aucune concurrence sérieuse pour ses dentelles de soie noire et blondes blanches, ainsi que pour ses dentelles de fantaisie, si remarquables par la distinction et la nouveauté des dessins.

Plus importante qu'il ne semble, cette fabrication occupe depuis des siècles un grand nombre d'ouvrières. On en compte aujourd'hui près de 600,000 qui sont réparties en Europe, dans différentes régions dentellières où elles alimentent « un mouvement commercial qui se traduit par une somme approximative de 150 millions [*]. »

La plus grande de ces régions est celle dont la ville du Puy est le centre, et dont le nombre d'ouvrières a été évalué environ à 130,000.

La prospérité de cette industrie dans notre pays est attestée aussi par l'autorité non moins respectable d'un écrit que nous devons à notre regretté ami M. Théodore Falcon [**]. La fabrique du Puy « a, dit-il, ses nouveautés qui

[*] Exposition universelle de 1855. — Rapport du jury mixte international de la 25ᵉ classe, rédigé par M. F. Aubry.
[**] Galerie pour l'industrie de la dentelle, fondée au Musée du Puy, par M. Théodore Falcon. Le Puy, 1854, p. 15.

lui appartiennent et dont elle fait un grand commerce. Ce qui la distingue surtout des autres fabriques, c'est l'aptitude merveilleuse des industriels et des ouvrières à satisfaire aux mille exigences de la mode, en exécutant rapidement tous les genres de dentelles. Ainsi notre fabrique produit des blondes de toutes sortes, des alençons noirs, des dentelles de fils variées, à dessins à jour, ombrés, motifs d'applications; des guipures fleuries de laine et de soie, nouveautés de crin et de paille, morceaux de toute importance, châles, voiles, et jusqu'à des robes. » En 1847 et 1848, plus de 5,000 ouvrières fabriquèrent de la « valenciennes, » et sous l'habile direction de MM. Charles Robert-Faure et Falcon, d'autres ouvrières sont parvenues à exécuter de magnifiques dentelles « en point à l'aiguille, » qui figurèrent à l'exposition universelle de 1855. « Ce travail, disait M. Aubry dans son rapport au jury de la 23e classe, est merveilleux : c'est un nouveau produit qui a beaucoup d'analogie avec l'antique point de Venise, autrefois si renommé, et dont la fabrication est abandonnée depuis plus d'un siècle. »

Un autre industriel très-distingué de notre ville avait glorieusement démontré, dans ce brillant tournoi de toutes les fabriques européennes, tout ce qu'il est possible d'obtenir de celle de la Haute-Loire. « L'exposition de M. Joseph Seguin, dit le même rapport, provoquait l'admiration de tous les hommes spéciaux. Jamais la fabrication du Puy n'avait produit des dentelles aussi fines de réseau, ni aussi riches de dessin. Une pointe en dentelle noire et un tapis en guipure blanche témoignent de l'intelligente initiative de cet exposant. »

Des dentelles noires, fond d'Alençon, la plupart « d'une finesse de réseau exceptionnelle, » auprès desquelles figuraient des blondes blanches d'un travail excellent et à très-bas prix, une robe de la sainte Vierge et bien d'autres produits recommandaient aussi à l'attention des connaisseurs les riches vitrines de nos fabricants [*].

Tout en faisant une large part aux progrès que les dentelles de la Haute-Loire avaient révélés successivement aux précédentes expositions de Paris et de Londres, et que résuma en 1855 la décoration de la Légion-d'Honneur décernée par le jury international à l'un de nos plus éminents industriels, Théodore Falcon, il faut bien reconnaître qu'une fabrication si florissante n'a pu être implantée en peu d'années dans notre pays. « On la regarde, en effet, comme la plus ancienne de la France [**]. » Son origine, dans le Velay, est inconnue. Les divers noms de « passement, pointes, etc., » que la dentelle a reçus à différentes époques, ajoutent à l'obscurité des phases primitives de son histoire.

« Un fait remarquable à constater, dit M. Alphonse Robert, c'est que la dentelle a conservé dans nos campagnes l'un des plus anciens noms de ce genre de tissu, celui de « pointes, » qui s'appliquait surtout aux dentelles à l'aiguille. » Nous lisons aussi dans les chroniques du Puy du XVIe siècle, par Médicis, que les seuls merciers dits « de Notre-Dame des Anges, » sans compter les autres merciers et aguilletiers qui, suivant l'usage, faisaient dans notre ville le commerce des passementeries, broderies, dentelles, etc., comptaient alors quarante boutiques, et qu'ils figuraient avec enseignes et torches au premier rang dans les solennités religieuses.[***] »

Il n'est pas douteux, d'après les documents de l'histoire locale, que cette grande industrie, il y a plus de deux siècles, était entrée déjà profondément dans les habitudes laborieuses des ouvrières de nos campagnes.

[*] Des médailles de 2e et 5e classe, une mention honorable et un assez grand nombre de médailles ont été décernées également aux fabricants, aux coopérateurs, dessinateurs, contre-maîtres et ouvrières de la Haute-Loire.

[**] M. Aubry, rapport sur les dentelles, les blondes, les tulles et les broderies, fait à la commission française du jury international de l'exposition universelle de Londres, p. 48.

[***] Étude des moyens propres à favoriser les perfectionnements de l'industrie de la dentelle. *Congrès scientifique de France*, tenu au Puy, tome II, p. 467.

Frappée de proscriptions somptuaires par les funestes édits de 1629, 1635 et 1639, la dentelle et, avec elle, le travail de nos populations auraient été anéantis par une ordonnance plus excessive encore du parlement de Toulouse, à la date du mois de janvier 1640 *, si nos fabricants et leurs nombreuses ouvrières n'eussent fait entendre des plaintes qui, la mode aidant, cette puissance plus grande que la volonté royale, amenèrent l'inexécution des édits. Remarquons seulement que l'ordonnance du parlement avait fait naître de si vives appréhensions, que le Père Regis, jésuite (depuis canonisé), qui se trouvait alors au Puy, où il inspirait beaucoup de vénération, s'appliqua à consoler un « grand nombre de filles et de femmes réduites à la mendicité par la suppression de la fabrique de dentelles **. »

L'importance locale de cette industrie et la diversité de ses produits se manifestent encore à diverses reprises dans le cours du XVIII^e siècle.

En 1707, nos fabricants représentèrent au roi que les dentelles du Velay et de l'Auvergne, « dont il se faisait un commerce très-considérable dans les pays étrangers par les ports de Bordeaux, la Rochelle et Nantes, » ne devaient pas être comprises dans le tarif de 1664, pour les droits qui se prélevaient à l'entrée des cinq grosses fermes. Leurs actives démarches eurent un plein succès et provoquèrent un arrêt du conseil d'État, qui régla seulement à cinq sous par livre pesant, tous droits d'entrée des dentelles de ces pays, au lieu de vingt-cinq livres que payaient celles de Flandre et d'Angleterre, et de dix livres les dentelles de Liège, Lorraine et Comté ***.

L'État, en stimulant ainsi les développements de cette branche d'industrie nationale, poursuivait sagement une œuvre entreprise par Colbert. Toutefois il ne fut pas toujours en son pouvoir d'empêcher les crises commerciales qui, à certains intervalles de temps, arrêtent l'essor de la production.

Les années 1715 et 1716 signalèrent une de ces néfastes époques. La fabrique, qui, auparavant, livrait à la vente des dentelles très-variées et « propres, les unes pour l'Italie, d'autres à l'Espagne, d'autres pour les mers du Sud, etc., » languissait, les magasins étaient remplis de marchandises, et les négociants refusaient d'acheter les dentelles, « ce qui mettait le peuple dans la dernière misère et dans l'impossibilité de payer les impositions. » Pour remédier à cette fâcheuse situation « et soulager les peuples, » les trois commissaires du pays réunis à Montpellier, au mois de décembre 1715, décidèrent que le diocèse emprunterait une somme de soixante mille livres pour être employée en achat de dentelles. Dans une supplique imprimée qui traduisait un sentiment d'émotion générale, les syndics des marchands de la ville du Puy offrirent aux états du Velay « de supporter l'intérêt de cette somme, à la condition de fournir les fils de Hollande bien assortis et nécessaires pour la consommation de cette somme en dentelles et dont leurs magasins étaient pleins ****. »

Cette demande n'eut pas de suite; la crise commerciale exigeait sans doute l'achat immédiat des dentelles, qui fut fait aux ouvrières par le sieur Jerphanion, syndic du diocèse.

Du reste, ce malaise de la fabrique se prolongea bien avant dans le XVIII^e siècle, car il motivait en 1755 un

* Cette ordonnance, dit Arnaud (*Hist. du Velay*), défendait, sous peine de grosses amendes, à toute personne de quelque sexe, qualités et conditions qu'elle fût, de porter sur ses vêtements aucune dentelle tant de soie que filet blanc, ensemble passement clinquant d'or ni d'argent, fin ou faux. »

** Arnaud, *Histoire du Velay*, tome II, p. 165.

*** Arnaud, tome II, p. 242.

**** *Supplique a nos seigneurs des états du diocèse du Puy et pays du Velay*. Document curieux trouvé dans des papiers de famille, chez M. C. de Lafayette, président de la Société académique du Puy, et *procès-verbaux des états du Velay*; session de 1716. Archives départementales.

secours de mille livres payable pendant dix années, qui fut alloué par les états du Velay, pour suppléer à la détresse de la dentelle par l'introduction d'une manufacture nouvelle, celle des étoffes de coton. L'assemblée se préoccupait en même temps d'une demande souvent renouvelée par nos commerçants et tendant à obtenir l'exemption des droits de sortie pour les dentelles qui passaient à l'étranger [*].

Le commerce ne cessa depuis lors de réclamer contre ces droits de douane qui, disait-on, ne permettaient pas à nos dentelles de fils, les seules que la fabrique avait longtemps produites, de lutter au dehors, et surtout à Cadix, avec celles du Piémont, du Milanais et de la Flandre impériale, qui s'exportaient à moindres frais. C'était là une principale cause de la détresse de la fabrique que nous révèle un mémoire adressé, en 1761, par les syndics marchands de la ville du Puy au syndic du pays du Velay, qui alors s'était rendu aux états généraux du Languedoc [**].

Le même document nous apprend que peu de temps auparavant, et en vue d'occuper les ouvrières à un travail plus lucratif, on avait créé dans le pays une fabrique de blondes ou dentelles de soie, mais que ces nouveaux produits étaient sujets également « à telle douane que les commis des fermes jugeaient à propos. »

Ces récriminations, probablement exagérées, dans lesquelles on dépeignait avec de trop vives couleurs « la misère du peuple, » la ruine du commerce, la dentelle de fil « tombée » et la dentelle de soie « à la veille de sa chute, » ces assertions, si elles eussent été exactes, auraient dispensé les états, dix ans après, en 1771, de solliciter encore auprès du sieur de Trudaine, intendant général des finances, une « modification des droits de sortie sur les dentelles de fil et de soie qui se fabriquaient dans le Velay [***], » et qui, dès lors, étaient loin d'être anéanties.

Disons donc, à l'honneur de l'industrie dentellière, qu'elle avait eu, sans doute, à supporter de rudes épreuves, mais qu'elle en avait triomphé et s'était maintenue à un certain degré de prospérité.

Elle traversa aussi, sans périr, les tempêtes de la révolution, et nous en retrouvons les produits honorablement cités dans toutes les expositions de Paris, depuis l'an IX (1801) jusqu'à ce jour.

On a moins de renseignements sur l'archéologie des dentelles que sur leur histoire. Que sont devenues ces délicats et légers réseaux, autrefois « si recherchés non-seulement par l'Église qui en parait ses autels et ses prélats, par les dames de la cour pour leur toilette, mais aussi par les nobles et seigneurs qui, non contents de l'étaler sur leur personne et d'en garnir leurs rabats, leurs manchettes et leurs bottes, en ornaient aussi leurs carrosses et leurs chevaux [****] ! » Le temps a détruit la plupart de ces belles parures et, avec elles, les gracieuses combinaisons de dessins qu'avaient tracées d'habiles artistes.

On commence cependant à recueillir les données qui permettront d'élucider un jour cet intéressant sujet. D'anciens et curieux livres nous ont conservé de précieux types des dessins qu'on appliquait à la dentelle aux XVIe et XVIIe siècles. On consultera surtout avec intérêt les deux recueils suivants, dont nous devons la bienveillante communication à M. Reybaud, de Lyon :

« Les singuliers nouveaux portraits du seigneur Frédéric de Vinciolo, pour toutes sortes d'ouvrages de lingerie, à Turin, 1589 [*****] ; »

[*] Etats du Velay, session de 1755.
[**] Mémoire cité par Armand, *Histoire du Velay*, tome II, p. 549 et 550.
[***] Etats du Velay, session de 1771.
[****] M. Aubry, rapport déjà cité, p. 6.
[*****] M. Aubry cite une précédente édition de ce livre, imprimée à Paris en 1587.

« Pratique de l'éguille industrieuse de très-excellent milour Mathias Mignerac, anglois, ouvrier fort expert en toutes sortes de lingerie, etc., 1605 [*]. »

Ces livres et bien d'autres nous initient aux procédés de fabrication : « point coupé et lacis, point de côté, passement fait au fuseau, etc. »

On a déjà recueilli dans les collections des morceaux de « points » ou dentelles à l'aiguille, d'anciennes « guipures » comme celles exposées au musée de Cluny, à Paris, où les dessins sont des découpures de « cartisane » (sorte de parchemin), entourées de fil ou de soie tortillée, et surtout des dentelles or et argent, dont quelques beaux morceaux ont servi, dans nos églises, à parer les vêtements de saintes images.

L'exposition de la cathédrale offrait aussi à l'examen des connaisseurs quelques belles pièces, entre autres des nappes et napperons d'autel en guipure, des vêtements ecclésiastiques ornés de semblables broderies, surtout une aube bordée en bas d'une large dentelle que reproduit la planche 32 de l'Album et à laquelle nous aurons à consacrer quelques lignes d'explications.

Bientôt également, dans le musée du Puy, que la munificence de notre illustre compatriote Crozatier a voulu somptueusement réédifier, et dans une galerie spéciale, dont un autre de nos généreux amis, M. Théodore Falcon, a doté cet établissement, s'étaleront des suites instructives de dentelles recueillies par cet éminent industriel. Alors seulement il sera possible d'essayer, à l'aide de documents plus complets, des études d'histoire et d'art sur une industrie qui, depuis des siècles, se rattache à notre pays par d'honorables souvenirs de richesse et de prospérité.

[*] Nous ne sachions pas que cet ouvrage ait été signalé dans de modernes publications.

DENTELLE D'AUBE.

(PL. 52.)

Cette dentelle, qui figurait, comme nous l'avons dit, à l'exposition religieuse de la cathédrale, est, sans contredit, un beau type du genre « point de valenciennes, » tel qu'on le fabriquait vers le XVIIe siècle.

A voir les élégantes et gracieuses dispositions des dessins, on serait même tenté d'assigner à ce tissu une date plus ancienne qui le classerait au style du XVIe ou de la Renaissance. Il est curieux à cet égard d'y retrouver comme une vague imitation des rinceaux qui décorent les plaques d'argent sur l'une des croix processionnelles fabriquées au Puy, et que reproduisent les planches 2 et 3 de l'Album. Mais l'aube qu'orne cette dentelle appartient aux Dames du couvent de la Visitation de notre ville, qui n'ont pu l'approprier au service de leur chapelle que postérieurement à l'année 1630, époque où le couvent fut institué sous l'épiscopat de Just de Serres [*].

La dentelle, qui a 0m 65c de hauteur, est formée de trois lèzes. Elle est toute en fil de lin blanc, très-solide, fine quoique épaisse. Les dessins mats se détachent nettement sur le fond ou champ, dont les mailles assez claires sont exécutées avec un laisser-aller qui, à certains égards, peut rappeler le travail de quelques-unes de nos anciennes dentelles.

Nous n'en conclurons pas que ce beau morceau ait été exécuté dans le Velay, bien que la fabrication des valenciennes, il n'y a pas soixante-dix ans, prospérât en France et qu'on ne connût alors celles de Belgique que sous le nom de « fausses valenciennes [**]. »

Pour n'omettre d'ailleurs aucun des caractères du tissu, il y a lieu de remarquer que les tiges et fleurs se motivent assez bien, comme dans les dentelles de Flandre, où l'on sait qu'après avoir commencé en France, elles s'étaient facilement répandues.

[*] Arnaud, *Histoire du Velay*, tome II, p. 433.
[**] M. Aubry, Rapport déjà cité, p. 75.

SCULPTURE SUR BOIS.
(ANNEXE.)

PETIT TRIPTYQUE.

(PL. 20.)

Cette charmante pièce de sculpture, en bois de poirier, et haute de 0m 25c, nous offre le corps principal d'un petit triptyque qui paraît avoir eu la double destination d'oratoire portatif et de reliquaire. Des deux volets qui fermaient le médaillon supérieur, il ne subsiste plus que de faibles fragments et des charnières en bois qui jouent dans l'épaisseur des piliers latéraux à clochetons. On juge cependant par ces restes que les volets étaient ornés, sur chacune de leurs faces, d'ornements aussi richement sculptés qu'au surplus du triptyque.

La relique que renfermait ce petit meuble était conservée dans un réduit habilement ménagé à la partie postérieure et que fermait une porte à coulisse.

La date de la pièce peut être rapportée à la fin du XVe siècle, et comme aux plus exquises sculptures de cette époque, on retrouve ici les derniers caractères du gothique associés aux premières formes de la Renaissance.

Sans nous arrêter aux détails très-heureusement combinés du pied, à la pureté des profils que dessinent les moulures et les petits clochetons qui pyramident à l'entour, aux nervures repliées en élégants dessins, aux ogives et ouvertures trilobées à jour qui allégissent la tige, enfin à ces deux lions dont les reins nerveux supportent tout le monument, admirons le sujet principal de cette merveilleuse sculpture, qui occupe et remplit dans toute sa profondeur la niche supérieure ou médaillon.

La scène représente le Portement de Croix, et comprend quatorze figurines, dont dix se détachent en statuettes, et quatre, placées au fond du tableau, sont exécutées en bas-relief. Les plans sont bien observés, et les figures ont été groupées dans un sentiment de composition qui laisse parfaitement voir la part que chacune d'elle prend à l'action générale. Ce qu'il faut surtout signaler, c'est que toutes ces figures, si petites soient-elles (leur hauteur est à peine de 0m 028m), manifestent une vigueur de dessin et une finesse remarquable, non seulement dans les plus minutieux détails de costumes, mais encore dans l'expression variée des traits du visage et des formes anatomiques.

Rien ne manque, d'ailleurs, à cette émouvante scène de la Passion : ni les satellites, les uns armés, un autre sonnant de la trompette, qui entourent et maltraitent le Sauveur; ni le Cyrénéen Simon, qui l'aide à porter la croix; ni les femmes éplorées auxquelles Jésus adressa des paroles de consolation.

Par un naïf anachronisme qui caractérise l'époque de cette sculpture, il est curieux de trouver réunis dans les costumes de ces personnages, avec des coiffures juives, les toques, manches à crevées, chausses, souliers camus, etc., qui caractérisent les vêtements usités à la fin du XVe siècle.

Cette scène se complète par un sujet qui probablement s'y rattache, et qui est figuré dans la petite niche placée au dessous du médaillon. Au fond d'une vaste et profonde grotte est représenté un vieillard à demi-couché et dans une pose d'affliction. On ne saurait dire s'il faut voir dans cette image saint Pierre pleurant sa faute, ou si, d'après un usage dont le moyen âge offre de fréquents exemples, l'artiste, par allusion à la scène supérieure, a placé ici le patriarche Job, modèle de patience et de résignation.

Nous ne voudrions pas affirmer que ce précieux travail de sculpture ait été exécuté dans le Velay; cependant il est intéressant de remarquer les motifs de fleurons qui ornent la face antérieure des piliers latéraux. L'un d'eux n'est pas sans offrir une certaine analogie avec un sujet d'ornementation qui, à l'époque de la Renaissance, fut employé dans ce pays pour décorer des meubles plus ou moins richement ouvragés. Nous pourrions produire un exemple dans la sculpture d'un beau lit du temps de Louis XII, que nous possédons. La supériorité artistique de ce chef-d'œuvre ne serait pas une objection, en présence des sculptures contemporaines et non moins remarquables qui ont été recueillies dans la même contrée, comme il serait facile de s'en convaincre par une frise de cheminée conservée au musée du Puy et représentant un triomphe impérial.

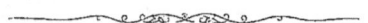

TABLE.

	Pages.
Orfèvrerie...	3
Buste de saint Théofrède...	7
Croix paroissiale de Saugues...	10
Croix des cordonniers de Saugues...	14
Croix des tisserands de Saugues...	15
Croix de Vernassal...	16
Reliquaire de la cathédrale...	18
Reliquaire de Grazac...	20
Reliquaire de Champagnac-le-Vieux...	22
Reliquaire de Saint-Maurice-de-Lignon...	23
Calice italien...	24
Bronzes et cuivres...	29
Tête de christ...	33
Ferronnerie...	37
Porte romane en fer...	39
Émaillerie sur cuivre...	43
Reliquaire de Lavoûte-Chilhac...	46
Reliquaire de Sainte-Florine...	48
Ivoires sculptés...	51
Custode de Lavoûte-Chilhac...	53
Porte-paix...	55
La Vierge et l'enfant Jésus...	57
Christ en ivoire...	59

SCULPTURE SUR BOIS..	63
Martyre de saint André..	72
Descente de croix..	73
Apothéose de Monseigneur de Béthune..	74
Encadrement en bois sculpté..	75
PEINTURE ET CALLIGRAPHIE...	79
Bible de Théodulfe..	84
Reliquaire de Polignac..	87
Peinture murale. — Les arts libéraux..	89
ANCIENNES ÉTOFFES.	
Tissu en soie...	95
Tapisseries de la Chaise-Dieu...	100
PEINTURE SUR TOILE.	
David vainqueur de Goliath...	107
DENTELLES...	111
Dentelle d'aube..	116
SCULPTURE SUR BOIS. (Annexe.)	
Petit triptyque..	119

ERRATA.

Page 81, ligne 7, au lieu de : et Solvain, et dans le cours du XVIII^e, les Servant, Buffet, Boyer, Rome, etc., lisez : Solvain et Rome, et dans le cours du XVIII^e, les Servant, Buffet, Boyer, etc.

Page 100, ligne 27, au lieu de : commanditaire, lisez : commendataire.

www.ingramcontent.com/pod-product-compliance
Lightning Source LLC
Chambersburg PA
CBHW071537220526
45469CB00003B/822